KB115012

창작의 순간

이 책은 **방일영문화재단**의 지원을 받아 저술·출판되었습니다.

창작의
순간

한국의 포토그래퍼들

조인원 저

타임라인

창작의 순간
- 한국의 포토그래퍼들

2023년 5월 31일 초판 1쇄 펴냄

지은이 | 조인원

펴낸이 | 길도형
편집 | 이현수
표지 디자인 | 조현미
기획마케팅 | 김서윤
인쇄 | 삼영인쇄문화
펴낸곳 | 타임라인(장수하늘소)출판
등록 | 제406-2016-000076호
주소 | 경기도 고양시 일산서구 덕산로 250
전화 | 031-923-8668
팩스 | 031-923-8669
E-mail | jhanulso@hanmail.net

ISBN 979-11-92267-03-6 03600

추천사

사진은 알면 알수록 어렵다. 단순 '촬영'이란 행위만을 의미하는 것이 아닌 촬영되는 대상이 언제 어디서 무엇을 어떻게 왜 하고 있는가에 대한 맥락들이 층층이 얽혀 있기 때문이다. 이 책에서는 다른 사진가들의 삶이 피사체가 된다. 저자는 피사체를 향한 질문으로 모든 것을 시작한다. 작가가 포착한 것을 메타인지적으로 파악하기에 그의 질문은 정곡을 찌른다. 날카로운 기자의 시선은 독자를 대신하여 우리가 세상을 바라보는 방식에 대해 성찰하게 만든다. 조인원이 그들에게 사진을 시작한 계기를 묻는 것은 상대가 가진 우주의 빅뱅을 묻는 것과 같다. 한 사람의 세계가 탄생하던 순간을 궁금해하는 근원적인 질문에 가깝기 때문이다. 따라서 그는 단순히 작가들의 삶과 철학을 소개하는 것으로 그치지 않는다. 그들이 던지는 메시지는 수많은 이들의 새로운 출발을 촉발하는 계기가 될 것이다. 한 마디로 그의 책은 서사가 깃든 일종의 철학 인문서인 셈이다.

우리는 사진작가들의 작품을 통해 우리가 미처 인식하지 못했던 일상의 단면을 발견하고, 그것들이 새롭게 구성되는 경험을 하곤 한다. 이 책엔 무려 20명의 삶이 농축되어 있다. 사진이라는 테두리 안에서 펼쳐지는 이질적이고 다양한 방식의 콜라보는 흡사 퍼포먼스 같다. 인생이 담긴 그들의 대담은 사람에 따라 더욱 다양한 방식으로 재구성될 것이다.

저자는 '창작의 순간'에서 작가들에게 인생에 대한 여러 가지 조언을 요청한다. 그렇게 들은 이야기들을 자신의 이야기로 맛깔스럽게 내놓는다. 이는 기자 수첩이라는 형식을 통해 전달된다.

저자의 독백과도 같은 형식은 그 자체로 색다른 의미를 전해준다. 이 책의 백미는 그들이 사진을 대하는 태도에 대한 철학적 탐색에 있다고 해도 과언이 아니다. 그 태도와 자세들이 현재 우리의 삶과 어떤 관계를 맺는지 살피게 한다. 나아가 관계를 관찰하는 방식도 깨닫게 한다.

저자가 사진작가들과 함께 풀어가는 다차원의 디스플레이들은 알 수 없는 미래를 살아가는 우리에게 용기와 희망을 준다. 흔들리지 않고 자신의 길을 꿋꿋이 걸어가게 하는 힘을 길러줄 것이다. 더불어 불투명한 삶의 목적과 좌표를 반조하는 기회를 제공할 것이다.

이번에 출간되는 조인원 기자의 '창작의 순간'은 통찰, 교감과 치유라는 주제를 담고 있다고 볼 수 있다. 독자들에게는 상상의 이미지들로 그 답을 선사할 것이다. 이미지들의 현상은 독자의 몫이겠지만 그 과정에서 독자들 또한 창작의 순간에 참여하고 공유하는 경험을 느낄 수 있을 것이다.

김희정
동강국제사진제 큐레이터

목차

서문

'저 기발한 사진은 어떻게 찍었을까?' 잠에서 깬 8년 전 어느 봄날 아침, 잡지에서 전날 봤던 사진 한 장이 생각났다. 민병헌의 '잡초' 시리즈 중 한 장, 흰 종이에 먹물로 나무를 그린 것처럼 간결하면서도 담백한 수묵화 같은 흑백사진이었다. 나중에 사진가를 찾아가서 어떻게 찍었는지를 물었다. 그는 과거 경기도 하남시 미사리에는 덕석으로 덧댄 비닐하우스가 많았는데 비닐 틈에서 자라다 말라붙은 잡초였다고 한다. 사진가는 잡초 하나에 꽂혀서 대형 카메라를 들고 무려 5년을 찍게 된다. 잡초나 돌멩이, 안개, 흐르는 물 같은 남들이 보지 않는 모습들을 사진으로 담았던 민병헌의 첫 전시의 제목은 '별거 아닌 풍경(1987)'이었다. 어떻게 그런 사진들을 찍었냐는 질문에 그는 남들에게 보여주고 싶은 사진이 아닌, "내가 보고 싶은 사진을 찍었다"고 한다. 아날로그 흑백 사진으로만 프린트하는 민병헌의 사진들은 국내보다 해외에서 더 유명하다.

일간지 사진기자로 오래 일해온 필자는 뉴스 현장이 아니라 다른 여러 분야의 사진가들을 만나보고 싶었다. 그래서 광고와 패션, 다큐멘터리, 풍경, 메이킹 포토 분야 등에서 알려진 사진가들 찾아가 만났다. 그들이 어떻게 촬영을 사전에 준비하고 작품으로 완성했는가를 묻고 대답을 들었다. 이 책에서 소개하는 사진가들은 유행을 타고 남들을 따라 하기보다는 자

신만의 생각과 방법으로 사진을 찍으며 그 분야에서 일가(一家)를 이룬 사람들이다. 인물과 스타일이 강조되는 패션, 광고사진뿐만 아니라 다양한 사회와 인간군상, 역사를 탐구하거나 자연을 대상으로 하는 다큐멘터리 사진가도 있다. 또 현실을 재구성해서 사진으로 찍는 '메이킹 포토(Making Photo)' 사진가들과 수 천장의 사진들을 오브제 한 장으로 재구성하는 작가들도 포함했다. 실사를 촬영해서 재현하는 사진이라는 테두리 안에서 경계를 두지 않고 사람들이 쉽게 사진을 보고 이해하고 감동할 수 있는 사진의 생각과 발상에 초점을 두고 사진가들을 선정했다. 그런 이유에서 각 분야에서 경력이나 유명도는 차이가 있어도 직업 사진가로서 각자가 일궈낸 사진의 성과들은 모두 탁월하다. 인지도뿐 아니라 일반인의 눈높이의 수준으로도 이해가 쉬운 사진들을 위주로 골랐다. 그동안 잡지나 책에 나오는 사진가들의 인터뷰는 주로 새로 발표한 작업에 대한 감상평이나 미학적인 분석이 중심이었으나 이 책의 인터뷰는 사진에 관심 있는 일반 독자들의 눈높이로 독자들을 대신하여 물어보았다. 사진을 위해 "무엇을, 어떻게 생각하는가?"에 대한 궁금증일 것이다. 단순히 무슨 카메라로 어떻게 찍었나가 아닌 '무엇(what)을, 어떻게(how)' 생각하고 접근했기에 그런 사진들이 나왔는지 과정이 궁금했다.

지금은 사진 과잉의 시대다. 앨범에 두고 소중하게 보던 사진의 시절은 가고 화려한 사진과 자극적인 동영상들이 소셜미디어에서 경쟁하며 서로의 모습을 자랑한다. 볼 것이 넘치다 보니 스마트폰으로 사진을 보고 넘기는 시간은 1초도 안 된다. 더 예쁘게 보이려고 슬쩍 고치거나 사진을 훔쳐오는 건 어렵지 않으며, 모르는 사진은 보려고도 하지 않는다. 그래서 각 분야에서 최고의 사진가들에게 물었다. 모두가 사진을 찍는 지금 직업 사진가들은 어떻게 달라졌는가를. 그런데 돌아온 대답은 의외로 "별로 달라진 건 없으며 표현의 범위가 오히려 넓어졌다"였다. 각자 다른 분야에서 작업하는 사진가들은 각자가 축적한 경험과 방법들을 알려주었는데, 확연히 다른 분야의 사진가들이면서도 비슷한 창작의 방법이었다.

패션이나 광고사진에서 독보적인 자신만의 스타일을 보여주는 김용호는 창의적인 생각을 위해선 카메라를 들기 전에 철학 공부부터 하라고 조언한다. '장자'를 읽다 보면 끊임없이 내가 누군지를 고민하고, 자기 주변에 있는 일상과 경험들이 사진의 소재로 넘쳐날 것이라고. 이 말은 세계의 난민들을 다큐멘터리 사진으로 기록해온 성남훈의 충고와도 비슷하였다. 남들이 찍었던 사진을 따라 해보기보다 나만의 시선으로 본 풍경이나 사물을 앵글로 담으라고. 그래야 다큐멘터리도 단순한 기록이 아니라 사진가만의 시

선과 해석이 묻어나서 보는 사람들에게 답이 아니라 질문을 던지는 사진이 된다고 말한다. 사진이 질문한다고? 질문을 던지는 사진은 사진을 보고 쉽게 알려주는 것이 아니라 '이게 뭐지?'라며 사람들을 생각하게 만드는 사진일 것이다. 그래서 오랫동안 보게 하는 사진이다. 그런 사진의 궁금함에는 시각적인 두드러짐과 보게 하는 재미가 있다. 2012년 김용호가 촬영한 현대카드 광고사진 〈우아한 인생〉은 자본주의 사회에서 살아가는 현대인들의 욕망을 사진 한 장에 배치해서 보여준다. 물고기 형상, 칼로 자르는 소시지, 공중에 뜬 굴, 로봇 같은 오브제로 배치해서 보여주고 카드 한 장을 슬쩍 던져놓은 사진을 찍었다. 한국인들의 정서와 무속 등을 오랫동안 촬영해온 이갑철도 제삿날 산 사람들이 먹을 밥상의 수저들, 할머니의 머리 위로 걸린 구름과 사이에 걸린 꽃을 크게 보여주며 이상한 것들로 가득한 세상이 어쩌면 모두 연결된 것처럼 오랫동안 보게 만드는 사진들이다.

사진가들을 만나며 배운 또 다른 깨달음은 직업 사진가들로서 많은 어려움을 헤치고 자신만의 방식으로 계속 작업을 한다는 것. 일본에서 활동하는 다큐멘터리 사진가 양승우는 일용직 노동자들을 찍기 위해 몇 달간 그들과 함께 숙식하면서 카메라도 한번 꺼내지 않다가 그들과 친해진 후에야 비로소 허락을 구한 후에 사진을 찍었다. 그래서 누구도 촬영하지 못한

험상궂은 야쿠자들과 유흥업소의 직업여성들, 얼굴이 깨진 노숙자 등의 생생한 모습들을 기록하고 세상에 보여준다. 양승우는 온몸을 던져 그런 고생을 하고 촬영한 사진들을 모아 책으로 발표한 후 또 다른 사람들을 만나러 떠난다.

영화 포스터나 광고사진을 찍는 이전호는 '레드 에픽'이라는 초고화소 디지털 카메라로 영상을 촬영한 후 캡처된 이미지 중 하나를 골라 사진으로 제작한다. 제작비와 촬영 시간이 정사진(still photography)보다 네 배가 더 드는 어려운 작업인데도 계속하는 이유는 정사진과 동영상의 경계가 사라지고 있는 미디어의 변화에 대한 사진가의 확신 때문이다. 그가 촬영한 영화 '해무(2014)'의 모션포스터는 국내 최초로 시도된 형식으로 크게 화제를 모으기도 했다. 이외에도 책에 소개된 사진가들은 각자의 분야에서 쌓아온 촬영 경험으로 자신만의 독특한 작업 방법들을 알려준다.

브레송(H. Cartier-Bresson)이 말한 '결정적 순간'이란 그 순간을 위한 끊임없는 시도인 것처럼 이 책에 소개된 '창작의 순간'도 우연히 떠오른 영감에서가 아니라 부단한 고민과 시도에서 나온 노력의 결과라는 것을 알게 된다.

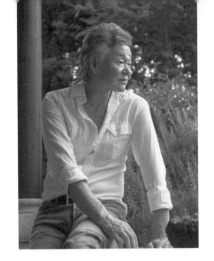

민병헌

풍경

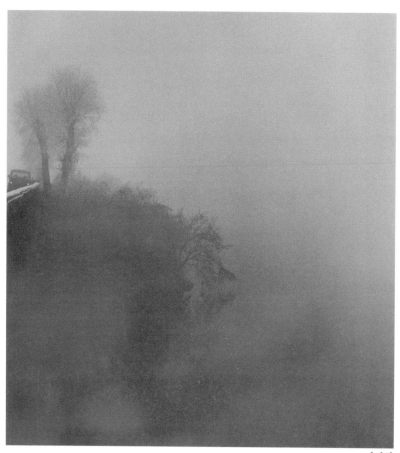

Ⓒ민병헌

나의 사진은 암실에서 완성된다

봄기운이 햇살에 담긴 어느 늦겨울 오후 경기도 양평군 서종면에 있는 사진가 민병헌의 작업실을 찾았다. 북한강 국도변에서 산길을 따라 오르니 알려준 주소대로 붉은 벽돌집이 보였다. 집안으로 들어서자 벽돌이 드러난 벽의 거실에는 의자 몇 개 만 있었다. 작은 스피커에서 조용한 클래식이 흘러나왔다. 늦겨울 한기와 고적(孤寂)함이 거실에 가득했다.

사진가는 가족들 사는 집은 서울이고 여긴 작업실이라고 했다. 20년 전에 이곳으로 이사 온 후 그의 사진들이 대부분 이 주변에서 나왔다. 안개 가득한 강변과 들판의 잡초, 눈보라나 폭포 같은 사진들을 보면 사진가가 왜 이곳에 터를 잡았는지 알 수 있었다.

커피와 빵을 가져온 사진가에게 이런 집에 혼자 외롭지 않은지를 물었더니 그는 "외로움을 즐기는 사람은 없지만 내가 더 힘든 건 사람들과 교류하는 것"이라고 했다. 모두가 디지털 사진으로 찍는 오늘날 민병헌은 여전히 흑백 필름으로 찍고 암실에서 인화지에 직접 프린트한다. 그의 이름으로 걸리는 모든 전시 사진이나 책들이 그렇게 만들어졌고, 여전히 같은 방식으로 제작되고 있다.

디지털 카메라로는 한 번도 사진을 찍은 적 없다

- 누구나 쉽게 사진을 찍는 디지털의 시대다. 왜 아직도 어렵게 필름으로

찍고 암실 인화 작업을 직접 하나?

디지털 사진이 '더 좋다, 아니다'를 논하기보다 남들은 하루 만에 배운다는 필름 현상이 나는 여전히 어렵다. 30년 넘게 했지만, 아직도 사진이 완벽하게 나올 수 없다. 내가 배운 방법으로는 아직도 완성되지 않았다고 본다. 나는 끊임없이 실패하고 고쳐 나가는 중이다. 암실 작업은 설명할 수 없는 매력이 있다. 내 사진 작업은 암실에서 완성된다.

민병헌의 암실은 인터뷰를 하는 건물 바로 옆에 커다란 창고를 개조해서 만들었다. 넓은 암실 안에는 얼마전까지 프린트 작업을 했는지, 확대기가 사람 키보다 높이 올라가 있고, 한쪽 구석엔 프린트된 흑백 사진들이 말려 있었다.

- 디지털 사진이 더 편하지 않은가, 찍은 다음에 바로 확인도 되는데?

필름으로 사진을 찍고, 촬영한 필름을 갖고 산에서 내려올 때까지, 내가 어떻게 찍었는지 결과물을 기다리는 시간을 좋아한다. 결과가 바로 확인 안 되는 긴장감을 나는 즐긴다.
사실 나는 기계치가 아니다. 오히려 휴대폰 신형이 나오면 남보다 먼저 사는 얼리어댑터(Early Adapter)다. 하지만 디지털 카메라로는 한 번도 사진을 찍지 않았다

- 디지털이 아니어서 아쉬운 것은 없었나?

흑백 필름으로 사진을 프린트하다 보니 크게 뽑는 데 한계가 있다. 디지털은 훨씬 크게 뺄 수 있고, 사진이 크면 클수록 가격을 더 높게 받을 수 있다. 해외전시는 디지털은 파일만 이메일로 보내서 현지에서 프린트한

다. 나도 이제 암실 작업이 힘들다. 암실에 1시간 있어도 이젠 현상 약품 냄새에 머리가 깨질 것처럼 아프다. 하지만 디지털 사진은 너무 쉽지 않나? 사진을 크게 뽑아서 돈을 더 받는다는 유혹을 뿌리치지 못하면 내 사진의 생명은 사라질 것이다.

액자만 빼고 처음부터 끝까지 전부 내 손으로 직접 한다

- 디지털 사진이 너무 쉬워서 하지 않겠다고 했는데?

디지털 카메라 덕분에 누구든지 사진을 잘 찍는다. 하지만 사진은 찍는 것으로 끝나는 작업이 아니다. 30년 암실 작업을 해온 나조차 아직도 프린트에서 실수한다. 누구보다 내 작업은 촬영 후 과정이 중요하다. 사진을 종이에 인화해서 말리는 과정도 어떻게 말리느냐에 따라 전혀 다른 사진이 나온다.

- 사진은 꼭 종이에 빼야만 하나? 컴퓨터 화면에서 보는 사진은 사진이 아닌가? 디지털 사진 때문에 사진이 쉽게 나오는 것에 아쉬움은 없나?

현대인들은 사진과 하루도 떨어져서 살 수 없는 시대가 되었다. 세상엔 수많은 사진이 있다. 그렇게 많은 사진 중에 내 작업은 아주 작은 하나를 위하는 것이다. 나는 다른 종류 사진을 못 찍는다. 나는 누구를 위해 찍는 사진이 아니라 내가 좋아하는 사진을 찍는다. 가장 중요한 기준은 내가 어떤 사진을 하고 싶은가를 항상 고민하는 것이다. 내 작업은 전시장에 사진을 걸었을 때 액자만 빼고 처음부터 끝까지 전부 내 손으로 직접 한다.

- 어떻게 디지털로 바꿔서 저장하나?

필름 스캐너를 쓰지 않는다. 필름 스캔에 어떤 형태로든 미세한 먼지가 묻게 마련이라 그게 너무 신경을 건드린다. 마지막 프린트한 모든 사진을 A4지 크기로 다시 직접 프린트해서 그것을 일일이 스캔 받는다. 보통 번거로운 작업이 아닌 줄 알지만 그렇게 밖에 할 수 없다.

오직 내가 보고 싶은 사진을 찍는다

- 사진가 민병헌의 존재를 처음 알린 '별거 아닌 풍경'(1987년 전시)에 대해 말해 달라.

30대 때의 일이다. 사진을 시작한 지 7, 8년 됐을 때다. 해보니 상업사진이나 다큐멘터리 사진은 나와는 맞지 않았다. 광고사진 같은 돈 되는 사진을 찍고 싶었지만, 사진보다 비즈니스가 더 중요한 것 같다. 사람들과 부딪히는 일을 잘할 자신이 없었다.
그런데 내 감성을 처음 표현한 것이 '별거 아닌 풍경'이었다. 나중에 땅바닥만 쳐다보고 혼자 다니면서 별것 아닌 것들을 찍었는데, 그렇게 좋을 수 없었다. 당시 서울 근교였던 양재동 개포동 일대를 무작정 걸어 다니면서 35밀리미터 니콘 카메라로 땅 위의 돌멩이나 풀, 갈라진 벽을 찍어 댔다. 지금 생각해보니 그게 내 성격이었다.

- 누구나 '특별한 것'을 사진으로 남긴다. 그때가 사진을 7~8년 했던 때라면, 특별한 대상을 찾을 수 있었을 텐데, 왜 혼자 땅만 보고 다니며 그런 것들을 찍었나?

여럿이 몰려다니면서 사진을 찍으면, 누구든 '저 사람이 못 보는 걸 찍어야지' 하는 욕심이 생긴다. 대부분 그렇다. 나에겐 애초부터 그런 욕심이 없었다. 또 평범한 풍경을 색다르게 찍어서 남들에게 어떻게 보여줄

지를 고민하지 않았다. 오히려 나는 반대로 갔다. 그저 내가 보고 싶은 것을 위해서 사진을 찍었다.

- 사람들이 좋아하는 '잡초' 시리즈(1991~1996년)는 어떻게 시작되었나?

잡초는 별거 아닌 풍경이 땅에서 아주 약간 올라온 것이다. 20여 년 전 당시 미사리엔 비닐하우스 천지였다. 그때 비닐하우스엔 이중으로 덕석이 덧대어 있었다. 그 비닐하우스 틈새로 잡초가 땅에서 자라다 말라붙은 것이 그렇게 회화적일 수가 없었다. 우연히 발견했다. 비닐하우스에 말라붙은 잡초 하나에 꽂혀서 5년간 집중해서 정말 열심히 찍었다. 당시엔 다른 사람들에게 아무도 가르쳐주지 않았지만 모두 미사리에서 찍었다. 린호프(Linhof) 4×5 대형 카메라로 찍다가 핫셀브라드(Hasselblad)로 바꿨다. 그런데 핫셀이 좋긴 했지만, 대비(contrast)가 너무 강해서 하늘 시리즈부터 롤라이(Rollei)로 바꿨고 지금도 그 카메라로 찍고 있다.

희미한 빛을 찾아 찍어 내가 원하는 빛으로 조절

- 일부러 안개 낀 새벽이나 눈, 비 오는 흐린 날씨를 기다려 촬영한다고 들었는데?

주로 강한 광선을 피해서 찍는다. 엔셀아담스(Ansel Adams) 사진처럼 대비(contrast)가 강한 것은 나와 맞지 않는다. 희미한 것을 극대화하기 위해서 눈으로 보이는 약한 빛을 먼저 찍고 암실에서 내가 원하는 빛으로 조절한다. 이걸 어떻게 설명할까?

사진가가 최근에 프린트한 사진을 한 장을 들고 왔다. 강 위에 안개가 끼

어 있는 8×10 크기였지만, 흰 바탕 위에 희미한 점들이 모여 안개처럼 번져 보였다. 프린트를 직접 안 보면 찾기 어려울 만큼 섬세한 작품이었다.

이런 사진이 어떻게 컴퓨터 모니터로 볼 수 있을까? 이런 것 때문에 제가 디지털 작업을 하지 않는 이유다.

그와 함께 카메라를 들고 작업실 밖으로 나갔다. 아직 햇빛이 강했다. 사진가는 요즘 처음 사진을 배웠을 때처럼 강한 빛 아래에서도 사진을 찍는다고 했다. 혹시 카메라 파인더를 보는 왼쪽 눈이 점점 시력이 약해져서 그런 것이 아닌가 하고 묻자 어쩌면 그럴 수도 있지만, 그보다 자신의 작업이 다시 처음으로 돌아가는 게 아닌가 싶다며 아직 모든 것이 진행 중이라고 했다.

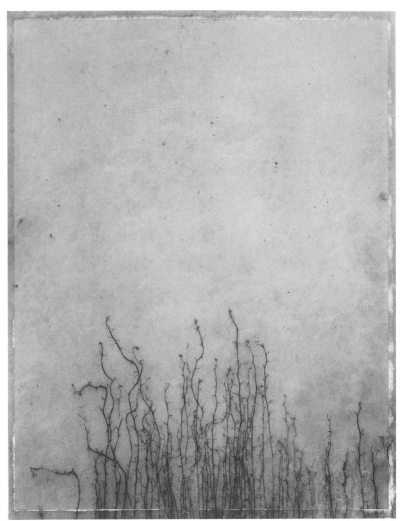

©민병헌

기자 수첩

민병헌은 17년 넘게 살던 경기도 양평을 2015년에 떠나 전라북도 군산으로 이사했다. 군산 구도심의 백 년 된 서양식으로 지어진 빈집을 사서 1년간 수리해서 작업실이자 집으로 삼았다. 물가에 살며 안개와 폭포, 눈보라, 희미한 새벽을 찍던 민병헌은 풍요로운 햇살을 받으며 스스로 "사진이 밝아졌다"며 나이가 들어 보이는 자연도 변한다고도 했다. 다른 사진가들이 국내외에서 개인전이나 초대전들이 대부분 취소된 코로나 팬데믹 기간에도 크게 영향을 받지 않았다는 그는 2022년에도 프랑스 파리, 툴루즈 등에서 전시가 열리기도 했다. 시간이 흘러 오랜만에 통화한 그는 여전히 아날로그 흑백 필름으로 사진을 찍고 혼자서 암실에서 종이 인화를 하고 있다.

사실 사진가가 직접 뽑은 흑백사진을 보기까지 왜 그가 필름을 고집하고 "암실에서 사진을 완성한다"고 말하는지 이해하지 못했다. 하지만 민병헌이 이제껏 작업한 잡초와 안개, 폭포나 눈 덮인 언덕을 직접 보면 왜 계속 젤라틴 실버 프린트 방식을 유지하는지 알 수 있다. 픽셀로 깔끔하게 경계를 보여주는 디지털 이미지와는 정반대를 추구하기 때문이다. 민병헌의 사진들은 아련해서 희미한 형태들의 아름다움이나 흐릿한 대기 속에 모양을 숨기면서도 눈길을 끄는 풍경들을 보여준다. 잡초 시리즈는 흰 종이에 먹으로 그린 수묵화가 연상된다. 간결하면서도 여백을 살린 조형미가 돋보이는데 그림이 아닌 사진이기 때문에, 사진가가 우연히 모습을 카메라에 담은 것이 아니라 끊임없는 카메라 앵글의 변화와 시도를 통해 사진을 완성했음을 알게 된다.

임병호

광고

©임병호

내 사진은 사람들과의 소통에서 나온다

서울 강남의 고층빌딩들 사이에 있는 한 상가 지하 주차장 옆에 임병호의 사진 스튜디오가 있었다. 국내 광고업계 전문가들이 최고의 상품 광고 사진가로 꼽는 그를 만나러 스튜디오를 들어섰을 때 사진가는 컴퓨터 앞에 조용히 혼자 앉아 촬영한 사진을 꼼꼼히 보며 기자에게 물었다. "일하는 중인데, 하면서 해도 되죠?" 모니터 앞에 앉은 사진가는 조용히 포토샵 보정 작업만 하는 줄 알았다. 잠시 후 조명 장비들이 세팅이 된 카메라 앞을 몇 번씩 오가면서 새로 나온 맥주 광고의 키(key) 이미지로 쓸 사진을 촬영하고 있었다.

맥주 캔 표면에 떨어지는 광선의 각도를 미세하게 이동해가며 셔터를 여러 번 누르고 돌아와 모니터로 결과물을 확인하기를 계속 반복했다. 모든 것을 사진가 혼자서 하고 있었다. 왜 촬영이나 보정을 하는 보조가 없는지 묻자 임병호는 그게 편하다고 했다. 널따란 스튜디오 한쪽 벽에 조명 장비와 모형 비행기들, 자신이 그동안 작업했던 광고사진들이 걸려 있었다.

한 시간 반 동안 맥주 광고 담당자에게 대여섯 번 전화가 왔다. 방금 찍어 보낸 사진을 본 클라이언트는 처음엔 묵직하고 고급스러운 느낌을 살리라고 하더니 나중엔 지금보다 손가락 하나 옆으로 광선을 옮길 수 있냐고 주문했다. 까다로웠다.

클라이언트보다 더 창의적인 아이디어를 제안하라

임병호는 광고주 요구보다 사진가가 더 창의적인 아이디어로 콘셉트를 제안하는 것이 프로다운 것이라 했다. 열 번을 넘게 카메라와 모니터를 오가며 조명의 방향과 톤을 조정하고 맞추기를 반복하자 모니터에는 확실히 다른 느낌의 사진들이 나타났다.

사진가는 과거에 촬영했던 사진들을 보여주며 '가장 맛있어 보이는' 맥주 거품을 만들기 위해 거품이 넘쳐흐르기 직전에 6,000분의 1초로 초고속 연속 촬영으로 찍었던 사례를 알려주었다. 하얀 거품을 황금색 맥주잔이 흰 모자를 쓴 것처럼 보이기 위해 플라스틱 링을 달아 두꺼운 거품을 오래 붙잡아 두었다고 했다. 없는 입맛까지 돌아오게 만들어야 제대로 만든 광고사진이라고나 할까?

광고계 아트디렉터로 임병호와 10년 넘게 일해온 제일기획의 이기혁 차장은 그를 "우리나라 최고의 제품 광고사진가"라고 했다. 그는 "임병호는 어떤 다양한 소재도 디테일하게 소재를 연구하고 창의적인 제안을 한다"며 "어떤 신상품의 콘셉트(concept)를 요구하면 사진가 나름의 독자적인 해석으로 새로운 표현을 제시한다. 한 번은 대상이 렌터카 광고였는데 그것을 미니어처로 표현해서 주변 사람들을 놀라게 했다. 항상 빛에 대한 양감을 연구하고 완벽을 추구하는 사진가"라고 칭찬했다.

노하우를 공개할수록 촬영 방법은 발전한다

그는 2001년도 이후 찍었던 주요 제품의 광고사진 과정을 자신의 홈페이지에 14년째 모두 올리고 있다. 의도가 궁금했다.
"사진은 장비 싸움이 아니다. 촬영 노하우를 꽁꽁 싸매고 있는 것보다,

장비의 운영이나 조명의 팁은 서로 공유하고 나눌수록 발전한다.

우리가 경쟁할 것은 그런 팁(tip)이 아니라 결과적으로 나온 사진이다. 독특한 아이디어를 개발하게 서로 자극하면서 경쟁할 수 있다. 내가 몸소 터득한 것을 많이 나눌수록 그게 되돌아오는 자극과 기쁨이 훨씬 크다"고 했다.

- 촬영을 하면서 무엇이 가장 어려운가?

미묘한 차이를 줄여 나가는 것, 위치에 따라 반사체가 작은 각도의 변화에도 담아내는 모양이 달라지기 때문에 조금씩 조절해가는 것, 개인적으로 언제나 정면 컷이 제일 힘들다.

그래픽에 없는 사진의 강점은 현실감

- 왜 광고주들은 CG(Computer Graphics)가 아닌 사진을 선호하나?

컴퓨터 그래픽 기술이 워낙 발달해서 일부에선 광고사진도 조만간 사라질 것을 걱정하지만 여전히 사진은 사진으로의 기능이 있다. 빛에 의해 만들어지는 계조(階調)와 색감, 투영되는 빛을 만들어 내는, 실제 촬영되는 실사의 느낌은 광고에서 반드시 필요하다. 그래서 사진의 공간감, 빛이 사물에 반사되어 느끼는 아우라(Aura)나 현실감을 살리기 위해 최선을 다하고 있다.

- 어렵게 조명으로 빛을 만들어내는 것 보다 요즘은 포토샵(Photoshop)으로 쉽게 바꿀 수 있지 않나?

인쇄 광고 시장이 힘들어 하는데, 대충 찍어서 모자라는 부분을 후(後)

보정으로 꾸미는 시장은 대충 그렇게 흘러간다. 그런 시장에서는 이미 사진이 그래픽에 먹혔다고 볼 수도 있다. 많은 광고주들이 그런 쪽으로 넘어가서 일이 줄어든 것도 사실이다. 하지만, 아직도 후 보정 대신 실제적인 공간감과 음영의 느낌을 다르게 알고 자기 제품을 고급스럽게 가치를 두고 찾는 광고주들이 있다. 이미지의 퀄리티를 추구하는 디자이너들은 그런 CG와 사진의 차이를 분명히 안다.

- 왜 혼자 작업하나? 어시스턴트(보조작업자: Assistant)를 안 쓰는 이유는?

초기엔 시도했지만 일이 없을 때도 같이 있어야 해서 힘들었다. 도움을 받아야만 사진이 가능한 포토그래퍼가 아니라 사진을 위해 끝까지 혼자 가는 것이 맞다고 생각한다.
지금 생각해보니 조용한 사물과의 대화, 같은 정물을 찍는 것이 내 적성에 맞았다. 팀으로 움직이고 빠른 순발력이 있어야 하는 잡지나 패션 스타일 사진은 안 맞는 듯. 완벽하게 혼자 찍는 것이 맞는다. 대신에 홈페이지를 통해 내 사진의 노하우를 사람들과 나누고 있다.

- 만족할 만한 사진과 광고 매출은 비례하나?

결과는 정확히 모르지만 광고주가 만족했다는 피드백은 들어온다. 상품의 메인 이미지를 통해 인쇄, 옥외, TV CF로 쓰인다.

- 사용하는 카메라는?

1986년 대학 2학년 때 당시로는 거금인 320만 원 주고 지나P 스위스제 대형 카메라를 아버지가 사줬다. 23년째 광고사진을 찍어오며 이것과

16년 된 후지 GX680을 번갈아 가면서 디지털백을 달아 쓰고 있다. 디지털백(digital camera back)은 필름카메라에 디지털 이미지를 저장하기 위해 들어가는 디지털 변환장치다.

- 수상 경력이 화려한데?

1992년도부터 사진 스튜디오를 오픈했다. 내 사진의 수많은 수상경력은 광고가 받은 것이다. 3백여 명 정회원이 있는 한국광고사진가협회 이사로 있지만 아마도 오랫동안 운영하고 있는 온라인 홈페이지 '광고와 사진이야기'를 통해 사진을 좋아하는 사람들과 소통했던 공로를 인정해준 것 같다. 2008년 프랑스 칸(Cannes) 국제광고제 본상은 홈플러스 매장을 실사처럼 찍어 지하철 잠실역의 기둥과 벽을 맵핑한 것, 지하철 스크린도어에도 활용됐다. 사실 수년 전 발생한 미국 발 금융위기로 이 업계에 타격이 컸다. 나 홀로 스튜디오들이 사라지고 뭉치는 분위기에 있다. 전반적으로 인쇄광고업계가 불황이었지만 난 다행히 아직까지 비슷했던 것 같다.

- 사진은 원래 정물이나 풍경처럼 가만히 있는 것들을 찍는 게 더 어렵다고 하는데?

가만히 있으면 보이지 않는 부분까지 보이게 돼서 어렵다. 정적인 것에서 끌어내야 하는 분량도 만만치 않다. 사물을 본다는 게 사물의 빛이 반사되어 오는 빛을 보는 것, 어떻게 반사되는지에 따라 사물이 다르게 보이기 때문이다. 결국 사진에서 가장 중요한 건 '빛'이다.

광고사진이 어려운 것은 남이 원하는 사진을 찍기 때문

광고에서 사진이 끌고 가는 영역은 생각보다 좁다. 누구나 자신의 창작 능력을 가진 사진가와 일하고 싶어한다. 광고사진은 내가 원하는 사진이 아닌 남이 원하는 사진을 찍는 일이기 때문에 더 어렵다. 그래서 항상 열린 생각이 중요하다. 삼성세탁기를 프랑스에 가서 찍어보고도 만족스럽지 않아 촬영 시안이 나에게 맡겨졌고, 테스트 촬영을 했고, 내 방식대로 한 부분으로 결정됐다.

시안과 실제 사진으로 나오는 것은 다른 것이 많다. 그런 경우 여러 가지 창의적인 수단으로 계속 시도할 수밖에 없다. 광고사진은 다양한 경험, 장비의 노하우 등이 필요하다.

가끔 광고주가 원하는 생각이 틀렸다는 것을 보여주기 위해 일단 시도를 먼저 해야 한다. 나는 "그건 좀 이상하지 않을까요?"라고 먼저 말하지 않는다. 광고주가 원하는, 아니 그보다 더 좋은 이미지를 보여줘야 하는 것이 광고사진이다.

- 광고사진업계 선배로서 사진을 공부하는 학생들에게 들려줄 팁이 있다면?

우선 사진을 좋아서 해야 한다. 나는 카메라가 좋았다. 사진보다 중3 때 카트리지필름이 들어가는 당시 8만 원 정도 하는 카메라를 시작했다. 고등학교 사진반이 있었다. 대학 때 사진은 친한 친구들이 광고사진 전공에 많았다. 광고사진에서 어중간한 시장은 급속도로 무너질 것이기 때문에 프로 사진가로 인정받기가 지금보다 더 힘들어질 것이다. 더 전문화되고 프로로서 더 높은 수준이 요구될 것이다. 어쩌다가 사진을 잘

찍는 것이 아니라 실수하지 않고 꾸준히 안타를 치는 사람들이 프로다.
퀄리티의 일관성을 가진 사람들이 바로 프로라고 할 수 있다.

기자 수첩

최근 임병호는 광고 시장의 변화에 적응하기 위해 지금은 촬영과 CG를 함께하는 팀을 꾸려 작업한다고 했다. 사진가는 인쇄 매체보다 인터넷 광고 시장이 커지면서 생존을 위한 올바른 선택이었다고 했다. 현재 삼성 대표 홈페이지 이미지와 유명 브랜드의 광고 의뢰를 받아 일하고 있다. 전보다 제품의 수명이 훨씬 짧아진 것이 가장 큰 변화라고 했다.

과거엔 잡지에 주기에 맞춰 한 달간 지속되던 광고 캠페인도 최근엔 일주일 혹은 2,3일이면 또 새로운 것으로 바뀐다고 했다. 과거엔 많은 준비로 광고에 나갈 한 컷을 얻기 위해 촬영했다면 지금은 효율적으로 가볍게 찍고 트랜드에 맞게 빨리 바꾸는 편이라고 했다.

또 이전보다 더 많은 CG 작업에 많이 의존하는데, 휴대폰 신제품 하나를 촬영할 때도 렌즈 조리개를 F64 정도로 최대한 조여 찍은 후에도 20장에서 30장의 사진을 스티칭 기법으로 합성해서 또렷한 제품을 보여준다고 했다. 사진에서 핀아웃이나 왜곡이 없는 제품을 보여주기 위함이라고 했다.

하지만 홈페이지에서 운영하던 '사진과 이야기'는 몇 년 전부터 연재를 중단했다. 이유를 묻자 창의적인 사진가의 노력으로 나오는 광고보다 그래픽 보정 작업의 영역이 너무 많아졌기 때문이라고 했다. 그렇다면 광고를 아예 처음부터 그래픽으로 만들지 않는 이유를 물었다.

사진가는 모든 그래픽 작업의 목표는 '더 사진처럼, 더 실제와 같이 보이도록' 하는 데 있다고 했다. 임병호는 그래픽으로 촬영된 사진을 예쁘게 하는 것이 아니라 더 원본의 느낌을 살리기 위해 돕는 역할이라면서 가장 중요한 것은 여전히 촬영한 원본이 좋아야 하고, 그래서 촬영작업이 가장 중요하다고 했다.

시간이 흐를수록 발전하는 그래픽과 보정 기술을 누리는 이 시대에 고도의 보정 기술이 필요한 제품 광고에서도 임병호는 "여전히 CG로 안 되는 부분이 있다"면서 사진은 섬세한 디테일과 리얼리티를 살리는 장점을 갖고 있다고 강조했다. 비록 과거의 기록이지만 여전히 그의 홈페이지에 남은 '사진과 이야기'에는 치열한 광고사진 촬영에 대한 작업일지가 방문자 모두에게 공개되어 있다.

이전호

영화포스터

ⓒ이전호

새로운 기술에 두려워 말고 도전하라

디지털 카메라의 화소(畵素)가 좋아지면서 동영상으로 찍은 이미지를 정사진(靜寫眞, still photography)으로 사진으로 빼서 쓰는 사진가들이 늘고 있다. 국내 포스터 사진가로 손꼽는 이전호는 이 분야에서 개척자로 영상과 사진을 함께 작업한다.

1995년 미국 샌프란시스코의 예술아카데미대학(Academy of Art University)에서 광고사진을 공부하고 돌아온 이씨는 패션 잡지에서 사진가로 주로 활동했다. 2002년 한 스포츠 브랜드의 의뢰를 받아 촬영한 축구 국가대표팀 안정환 선수의 광고사진이 유명해지면서 영화업계의 요청을 받고 포스터 사진을 찍게 된다. 이전까지 스포츠 제품 광고는 유니폼을 입은 선수의 역동적인 경기 모습을 전신으로 보여줬다면, 이전호의 안정환 광고는 얼굴에 초점을 뒀다.

한편 2004년에 이씨가 포스터를 촬영한 영화 '올드보이', '빈집', '사마리아'가 세계 3대 영화제인 칸과 베니스, 베를린 영화제에서 줄줄이 수상하면서 당대 최고의 영화 포스터 사진가로 이름을 날렸다. 이후 400편이 넘는 영화 포스터와 H자동차, P호텔 등 굵직한 광고사진들을 촬영하며 활동 중이다.

사진과 동영상, 뿌리는 같다

- 동영상과 정사진 촬영을 함께 하고 있는데 어떻게 작업하는지 궁금하다

프로급 DSLR 카메라에 동영상 기능이 탑재된 카메라가 처음 나왔을 때 신기해서 장난으로 이것저것 찍어봤다. 스틸 사진에서 세심하게 찍는 렌즈의 피사계 심도가 있고, 색감의 깊이가 그대로 영상으로 살아났다. 기존 동영상 캠코더로 찍는 것과는 또 다른 느낌이었다. 새로운 영역으로 뭔가를 만들 수 있을 것 같았다.

사실 영상과 사진을 병행하는 것이 국내 사진가들 사이에서 잠시 거품처럼 일었다가 지금은 거품이 거의 빠진 상태다. 대부분 그냥 하던 거나 계속 하겠다고 하는 상태다. 하지만 해외 사진가들이 영상과 사진을 병행하며 계속 시도하고 또 훌륭한 작품들을 만드는 것을 보면서, 나도 이러다가 도태될 것 같은 위기감이 느껴져서 계속하지 않을 수 없었다.

- 국내업계와는 달리 외국 유명 사진가들은 사진(still photography)과 동영상(video)을 특별히 분리하지 않고 함께 작업하는데?

외국은 사진과 영상이 크게 분리가 안 되어 있다. 다큐멘터리 사진가들이 다큐멘터리 감독을 겸하기도 한다. 그 이유는 외국에선 고등학교 때부터 사진을 배운다. 똑같이 사진에서 출발해서 계속 사진으로 남거나 동영상으로 넘어가거나 한다.

사진에서 출발하기 때문에 화면구성이나 조명 등이 전부 하나의 맥락이다. 하지만 우리는 정사진과 영상의 구분이 출발부터 명확하다. 아무래도 국내 사진업계나 충무로 영화계가 일본식 도제(徒弟)식 시스템에서 출발한 영향이 크다. 누구의 스승 밑에 들어가서 촬영이 아니라 청소나

허드렛일을 하면서 하나씩 배우는 구조라 감독, 촬영, 조명 등이 모두 각각으로 분리되어 있다. 그래서 연계가 잘 안 되고 사진을 하는 사람이 영상을 함께 찍는 경우는 거의 드물었다.

- 영상과 사진을 함께 하면서 이전에 사진 촬영만 했던 것과 비교한다면?

레드 에픽(RED EPIC)이라는 5K급 초고화소 카메라가 나온 후, 작업하는 방식이 완전히 달라졌다. 영상 촬영이 반나절 걸린다면 모션을 스틸 사진으로 내려서 찾아내는 후반 작업은 훨씬 더 걸린다. 거의 꼬박 하루가 걸린다. 카메라 대여나 스틸 효과가 나오는 특수 조명을 빌리려면 제작비도 거의 4배 정도 많이 든다. 그래서 아직까지 제작비만 따지면 적자다. 하지만 이 분야에서 나는 개척자로서 이 쪽으로 변할 것이라는 확신이 있다.

변화의 출발점은 스마트폰

- 어떤 변화를 확신하나?

스마트폰의 탄생이 모든 변화의 출발점이다. 사람들은 시간이 흐를수록 하루를 꼬박 모바일에 매달려 보고 있다. 스마트폰 때문에 광고업계도 소위 4대 매체라고 하는 신문, 잡지, TV, 라디오를 접하는 시간이 크게 줄면서 모든 정보가 휴대폰으로 가고 있다. 새로운 바람이 불고 있는 것이 감지되었다. 외국 유명 상업 사진가들의 홈페이지를 들어가 봤더니 대부분 'FILM'이나 'MOVIE' 같은 항목이 들어가 있는 것을 발견했다. 그들도 이미 사진만 하는 게 아니라 영상물까지 제작하고 있었다. 유튜브나 페이스북 등 SNS가 광고시장에 대세가 되니 모든 것이 달라진 것

이다.

- 국내에서 가장 먼저 이런 작업을 시작했는데 시행착오가 없었나?

초기에 엄청난 시행착오를 겪었다. 이걸 공짜로 배우겠다는 사람들에게 정말 가르쳐주고 싶지 않을 만큼 난 고생했다(웃음). 2010년도 가을에 '나는 왕이로소이다' 영화 포스터 작업을 초고화질 카메라로 찍고 스틸 사진으로 내렸다. 모니터를 봤을 때 "오 멋지네, 괜찮네" 했는데 나중에 사진으로 빼서 포토샵으로 띄워 보니 초점이 다 나가서 하나도 쓸 수가 없었다. 등에 식은땀이 흐르고 밤새 고민했지만 결국 방법이 없었다. 영화사에 백배사죄하고 다시 찍었다.

사실 그때까지만 해도 영상에서 포커스에 대한 개념이 나는 없었다. 그전에 작업했던 건 운이 좋았던 게 미국 LA 야외에서 햇빛이 쨍쨍한 화창한 날씨에 촬영한 거라 조리개를 바싹 조여 놓고 작업했더니 초점이 나간 것을 몰랐던 거다. 하지만 그때 실패 덕분에 정말 영상카메라를 다시 전부 공부하는 계기가 되었다.

- '사진만 찍나, 영상으로 동시에 찍나'의 선택은 어떻게 하나?

영상으로 찍어서 보여주는 장치가 있는 매체엔 영상으로 촬영한다. 예를 들면 스포츠조선에서 만드는 '하이컷' 작업을 할 때는 태블릿이나 모바일로 보기 때문에 꼭 영상 촬영을 한다.

하이컷은 한류 붐을 타고 성공한 경우다. 유료 앱이지만 중국에서 엄청 많이 본다. 그리고 유튜브엔 무수한 영상들이 올라와 있다. 하지만 내가 사용자면 10초 안에 나를 사로잡지 않으면 영상을 안 보게 된다. 그래서 10초 안에 승부를 내야 한다. 그래서 모션포스터도 10초를 넘기지 않는다.

- 스틸 사진과 영상으로 촬영하는 방식은 어떻게 다르나?

헐리웃 영화배우 브래드 피트도 카메라 앞에서 포즈 취하는 것을 그렇게 꺼려한다. 그래서 그는 나처럼 동영상을 촬영해서 스틸로 내리는 스티브 클라인이라는 사진가한테만 찍는다. 영상카메라로 포스터를 찍으면 연기자들은 예전처럼 억지로 포즈를 만드는 게 아니라 카메라 앞에서 자연스럽게 연기를 한다. 나는 영화감독처럼 어떻게 시작해서 어떻게 감정을 변화시켜 달라고 짤막하게 상황 설정만 주문하면 된다.

사실 배우들이 사진가가 요구하는 대로 감정을 끌어내서 바로바로 카메라 앞에서 표정을 바꾸는 건 쉽지 않을 것이다. 하지만 영상카메라 앞에서 연기하는 것은 훨씬 쉬운 일이라서 그들은 이렇게 찍는 게 더 쉽다고 했다. 시간도 훨씬 단축된다. 영화 '해무' 포스터 작업을 할 때 주요 인물 7명을 찍는 데 다해서 한 시간밖에 안 걸렸다. 사진으로 찍었으면 전부 여섯 시간은 넘었을 것이다.

영화 '더 테러 라이브' 주연배우 하정우는 스틸 사진 찍는 것을 정말 어색한 배우였다. 송강호, 김윤석, 최민식 씨처럼 연기를 잘하는 배우들일수록 오히려 스틸 카메라를 보면서 뭔가 표정 짓는 것을 어색해하는 것 같다. 하지만 영상으로 찍으니 그렇게 자연스럽게 연기할 수 없었다. 영상카메라 앞에서 배우들은 자기 연기가 끝나면 바로 모니터 앞으로 달려와서 보며 나에게 한 번 더하자고 적극적으로 얘기했다. 스틸 사진 찍을 때는 배우나 모델들이 다시 하겠다고 한 적이 없었다. 그래서 솔직히 오랫동안 스틸을 찍어온 사진가로서 좀 섭섭하기도 했다. 배우들이 이렇게 변하나 하고.

- 앞으로의 계획은?

그동안 수십 년 찍어왔던 사진만의 색감을 영상 작업을 하면서 어떻게 새로 접목할 것인가가 사실 제일 큰 숙제다. 하지만, 내가 해왔던 것을 다 버리고 기존에 존재하는 영상 문법으로만 할 생각은 추호도 없다. 스틸 컷에서 색감이든가 기존 동영상 문법에 따르지 않은 새로운 문법을 찾고 있다. 물론 완전히 새로운 것이 어디 있나? 아마 내가 갖고 있던 정사진의 뿌리와 새로운 영상 문법을 찾아가는 것이 내가 할 일이라고 본다.

기자 수첩

코로나 팬데믹으로 영화관은 문을 닫거나 자리를 제한해서 관객을 받았다. 침체된 분위기 속에서도 영화 제작은 이어졌지만 넷플릭스나 디즈니플러스 같은 구독형 OTT 채널의 영화는 활성화된 반면 극장용 영화 예산은 줄어 마케팅비도 전보다 3분의 1로 줄었다. 그는 코로나 시국에서 일이 거의 없었다고 했다. 대신에 사진가는 최근에 OTTD에서 제작하는 드라마의 포스터와 모션포스터를 제작하고 있다고 했다.

그러나 틱톡이나 릴스 같은 숏폼 콘텐츠가 모바일에서 주로 소비되는 시대에 공들여서 제작하는 사진가의 모션포스터는 오히려 쉽고 짧게 만드는 영상들에 묻혀 버린다고 아쉬워했다. 그럼에도 불구하고 6K의 레드 드래곤 카메라로 동영상을 찍어 사진으로 내리는 작업은 전보다 발전해서 시간과 디테일이 더욱 좋아졌다고 했다.

지난 20여 년 동안 300여 편의 영화 포스터 사진을 찍은 이전호는 디지털영상을 과감히 정사진과 함께 촬영하는 새로운 시도를 통해 모션그래픽이라는 분야를 개척했다. 그는 여전히 한 컷을 찍는 사진보다 1초에 24번의 이미지가 찍히는 동영상이 인물의 표정과 포즈를 미세하게 잡아내기 때문에 더 낫다고 믿는다.

이제 디지털 카메라로는 정사진 연속사진을 붙여 짤방(짧은 방송)이라는 영상을 만들고, 동영상의 한 컷을 캡처해도 사진으로도 쓸 수 있는 고화질 이미지가 인터넷에 떠다닌다. 경계가 뚜렷하던 사진과 영상의 구분은 이미 사라지고 이미지가 섞이고 변형되는 시대에 과감하게 사진가 이전호는 기술이 변화하는 방향을 알고서 적극적으로 나가고 있었다.

성남훈

다큐멘터리

답은 내 안에 있다, 내가 어떻게 보는지가 관건

최근 국내에 입국한 500여 명의 예멘 인들이 제주도에서 난민 신청을 한 것을 계기로 우리 사회에 난민 수용을 두고 논란이 뜨겁다. 다큐멘터리 사진가 성남훈은 세계 여러 나라에서 떠도는 나라 잃은 난민과 이주민들을 사진으로 기록해왔다. 오늘날 세계적 화두가 된 '난민(migrant)'이라는 주제에 사진가는 어떻게 일찍부터 집중하게 되었을까?

성남훈이 사진을 공부하러 떠난 1989년 당시 동유럽 공산국가들이 무너지고 보다 부유하고 안정된 서유럽 나라들로 난민들의 이주 행렬이 이어졌다. 사진가는 파리 근교에 사는 루마니아 집시들과 파리 생드니 지역의 포르투갈 이민자들을 대상으로 난민 작업을 시작했다. 이후 정치, 경제, 사회, 문화, 전쟁 등을 이유로 전세계 50여 개 나라를 다니며 자신의 고향을 떠나 떠도는 이주민들을 기록해오고 있다.

대학에서 경영학을 전공한 그는 미술이나 사진이 아니라 연극을 먼저 시작했다. 10년 가까이 연극을 하면서 극단 생활까지 하다 뒤늦게 사진을 공부하러 프랑스 이카르사진학교(Icart Photo Ecole de Paris)로 유학을 떠났다. 극단 생활 시절 그는 배우로도 가끔 출연했지만, 주로 무대의 배경이 되는 미술을 주로 맡았고 무대미술을 하다 보니 사진에 자연스럽게 가까워졌으며 어느 순간 제대로 외국을 가서 사진 공부를 해보겠다는 목표가 생겼다고 했다.

사진학교를 졸업 후엔 프랑스 사진 에이전시 라포(Rapho) 소속 사진가로

활동했다. 난민 사진들을 통해 월드프레스포토를 비롯한 수많은 국제 사진 상을 받고 전시회도 열었다. 전주국제사진제 총감독과 온빛다큐멘터리 회장을 했고 사진집단 '꿈꽃팩토리'를 이끌고 있다. 짧게 깎은 머리, 굵은 뿔테 안경 너머로 눈은 날카로웠지만 기자를 만난 사진가의 입가엔 환한 미소가 가득했다.

새로운 경험에서 길을 찾으라

성남훈은 자신의 사진을 어떻게 찾았을까? 그는 막상 사진을 해보겠다고 결정은 하고 갔지만 어떤 사진을 찍을까는 결정하지 않았다고 한다. 사진학교 초창기 시절 여러 사진에 관심 있을 때 우연한 기회에 구본창 선생을 사진 세미나에서 만나게 되었다. 구 선생은 아를(Arles)에서 사진 축제가 열리는데 한번 가서 촘촘히 찍어보라고 일러주었다. 결국 학교 동기들과 아를의 버려진 로마시대 극장에서 프로젝트로 사진을 봤는데 그걸 보고 바로 저거라고 느꼈다.

당시 어린이 암병동에 관한 다큐 사진을 보여줬는데, 연극적인 요소와 시대정신을 다 넣을 수 있겠다고 느꼈다. 당시 그는 라포(Rapho) 소속 사진가였다. 사진집으로 볼 때 이런 것들의 궁금함이 있었지만 프로젝트로 만든 슬라이드쇼 형식의 사진들을 보고 정교하게 잘 만들었다고 느꼈고, 자신이 갈 길을 다큐멘터리 사진으로 정했다.

성남훈이 난민 사진을 찍게 된 계기는 단순했다. 1990년대 초반 동유럽 공산국가들이 무너지고 엄청나게 많은 동유럽 집시들이 서유럽으로 쏟아져 들어왔다. 프랑스도 초기엔 이들을 난민으로 제대로 대우했다. 하지만 사진가는 그들이 단순히 집시라는 소재였다면 시작도 안했을 것이라고 한다. 요세프 쿠델카(Josef Koudelka)라는 매그넘 사진가가 이미 집시 사진을 찍었기 때문에. 성남훈이 만난 난민들은 파리 외곽 루마니아에서 왔고 좀 다른 형태였다. 사진가는 1년 가까이 주말이면 기차로 파리 외곽으로 가

서 역에서 내리면 걸어서 10분이면 도착하는 접근성이 좋은 곳을 선택했다.

– 사진을 찍을 때 난민들이 카메라에 대한 경계심이 없었는지?

우연한 기회에 새벽에 그곳을 갔다. 안개가 짙게 끼어 있었고, 처음 간 그곳에 아이들이 있었다. 아이들을 찍고 있는데 그 중 한 아이가 가만히 강한 포스를 가지고 있었다. 나중에 알고 보니 말을 못 하는 아이였다. 애가 가만히 있으니까 다른 아이들도 오고 그러다 어른들까지 오고, 짧은 불어로 나를 소개했다. 다음날 다시 찾아 사진을 프린트해서 갖다 주면서 그들과 자연스럽게 친해졌다. 1년 넘게 사진작업을 이어서 했고 처음 작업을 시작했을 때 캠핑카가 10대 정도 있었는데 난민들이 몰려오면서 숫자가 크게 늘었다.

그들처럼 나도 불안한 상황이었고 뭔가 주류 사회에 진입하지 못하고 겉도는 처지의 사진 공부하러 온 유학생이었다. 아시아 먼 나라에서 온 유학생과 고향을 떠도는 난민들이 처지가 비슷하다고 느꼈다.

한 주제를 10년 동안 찍기로 마음먹다

작업한 사진들을 들고 아를에 내려가서 에디터나 전시 담당자들에게 보여주니 그들이 이 작업 이후에 뭘 할지를 묻더라. 사실 작업한 결과를 보여주러 갔다 계획을 갖고 있지는 않았다. 질문이 오자 저절로 내가 앞으로 해야 할 답이 나왔다. 그때 '이 주제로 10년간 하겠다'는 계획이 세워졌다. 이후 50개 나라를 넘게 다니면서 작업하게 되었다. 내가 속했던 라포는 매그넘처럼 사진가가 기획을 해서 일을 할 수 있었다. 보스니아와 르완다 내전 난민들, 파리 생드니 지역 포르투갈 이민자들을 작업했다.

- 어떤 방식으로 대상을 탐색하나?

다큐멘터리는 어느 정도 물리적인 시간이 필요하다. 한 달 찍을 내용을 일 년 동안 찍을 필요가 없다. 그 기간 동안 성실히 이뤄 내면 주변에서 도움이 온다. 그걸로 10년을 설계할 수 있었다. 다큐멘터리가 무조건 시대를 충실히 기록해야 한다고 하니 중복이 된다. 사진가 노순택을 보라. 그는 자신을 한 번 깼기 때문에 같은 현장에서도 자기만의 시각으로 다르게 기록할 수 있다.

남들이 이미 다 찍은 거라도 내가 재해석하는 것이 사진

- 남들이 이미 다 찍어 본 소재를 다시 찍어야 할 때 어떻게 극복하나.

사진에서 중요한 건 재해석적으로 봐야 한다는 것이다. 남들이 다 했다고 할 게 없다는 생각을 하지 말아야 한다. 예를 들어 계곡을 보자. 사진을 좀 찍는다 하면 계곡에 가서 ND 필터를 대고 트라이포드를 놓고 슬로우 셔터로 찍겠다는 생각부터 한다. 왜 그렇게만 시도하는가? 반대로 생각해 보자. 계곡의 물은 빠르게 물살이 지나가고 누구든지 서로 다른 추억을 갖고 있을 수 있다. 사진가인 나를 중심으로 자기의 경험 안에서 어떻게 볼지 생각해 보자. 답은 내 안에 있다.

- 전시장의 사진들이 일반 다큐 사진들과 달리 정적인 것 같다.

내 작업의 장점이자 단점일 수 있다. 내가 살아온 경험이 사진에 녹아 있을 것이다. 연극적인 요소를 집어넣었고 자연스러운 부분에서 빠져나오려고 했지만 쉽지 않았다. 감상적인 부분에서 비판을 받았지만 그건 어쩔 수가 없다. 잘 쓰면 좋지만 잘못 쓰면 문제가 생기기 때문에 끊임없이

고민한다.

나는 사진이 가진 속성은 무엇보다 커뮤니케이션이라고 생각한다. 사진을 통해서 끊임없이 아우라(Aura)를 형성하며 사람들과 소통하는 것이다. 그럼에도 사진가의 개인적인 시선이 중요하다고 본다. 이런 작업들을 통해서 내가 말하고자 하는 것에 사람들이 관심을 갖게 하거나, 사진 한 장이 세상을 바꿀 수는 없지만 바꿀 수 있는 화두는 제시할 수 있다. 사진이 가진 역할을 믿기 때문에 표현의 다양성을 충분히 사진가의 개성에 맞게 살릴 수 있다고 본다. 다큐멘터리 사진이 가지는 원칙만 내세울 필요는 없다고 본다.

- 외국에서 더 많이 활동하는 이유는.

국내 문제는 누군가 기록하는 사람들이 많다. 나는 이제 젊은 후배들도 세계로 눈을 돌려야 한다고 본다. 국내 문제만이 아니라 글로벌한 시선으로 봐야 한다. 후배 사진가들이 좀더 넓게 봤으면 좋겠다.

기자 수첩

현재 국내와 해외를 오가며 활동하는 다큐멘터리 사진가 중에 성남훈과 친하지 않은 사람이 없을 정도로 그는 사진가들 사이에 두터운 친분과 인맥으로 활동한다. 인터뷰에서도 밝혔듯이 그만큼 사람들과 소통을 중시하는 사진가는 프랑스 사진통신사 라포 경험을 통해 사진가 구본창이 그랬던 것처럼 해외 유수의 사진전이나 미디어, 갤러리들과는 어떻게 접촉하고 작업을 준비하며 자신의 사진을 알리는가에 대해 후배들에게 상세히 알려주기도 한다.

그는 10년 넘게 '꿈꽃 팩토리'라는 사진집단을 운영하면서 사진을 배우려는 사람들을 돕고 있다. 또, 코로나 팬데믹으로 해외 대신 국내로 무대를 돌려 제주도의 4.3사건뿐 아니라 신화와 무속의 공간인 제주를 시작으로 비무장지대(DMZ)까지 전국을 돌면서 작업할 예정이라고 한다.

전형적인 다큐멘터리 사진은 사람들이 움직임이 포착된 역동적인 사진들이 많다. 움직임을 포착하는 것이 다큐멘터리나 뉴스 사진이 가진 카메라의 장점을 극대화하는 가장 사진다운 역할일 수도 있다. 그런데 그의 사진들은 오히려 정적인 모습이 많다. 티베트의 비구니들을 촬영한 '연화지정(2008)'은 얼굴을 클로즈업한 포트레이트 형식이고, 아프리카 우간다에서 에이즈로 고통받는 어린이들을 찍은 '우간다 에이즈(2008)'에서는 기괴한 고목에 올라서서 어딘가를 바라보는 어린이들의 풍경이 펼쳐진다.

그가 촬영한 인도네시아 방카 섬의 주석광산엔 푸른 물이 담긴 호수처럼 보이면서 아름답기까지 하다. 그런데 예쁜 풍경의 내용을 알게 되면 강한 메시지가 담겨 있다. 휴대폰에 들어가는 주석을 너무 많이 파내서 섬이 무너지는 중이고, 물 속에는 인체에 유해한 물질이 남아있다. 채굴하던 공기업이 떠난 광산에서 이젠 가난한 현지 주민들이 파고 있는데 땀 흘려 일하

는 노동자를 찍었다면 아무도 눈길을 주지 않았을 것이라고 했다. 성남훈은 사회성 짙은 국제 난민이나 역사, 환경 문제를 자신만의 앵글로 보여준다.

성남훈의 충고 가운데 가장 인상적인 대목은 사진을 찍을 때 피사체만 보지 말고 "이걸 내가 어떻게 보고 있는지, 내 스스로를 먼저 돌아보라"는 것이었다. 똑같은 장면을 여럿이 똑같이 찍지 말고 나는 이것을 어떻게 보고 있는지, 내 눈에 혹은 내 기억과 경험에는 이것이 어떻게 보이는지를 먼저 생각하라는 것이다. 그래야 사진으로 어떻게 보여줄지가 떠오르고, 남들과 '다르게 보여주는' 앵글이 결정된다고 한다.

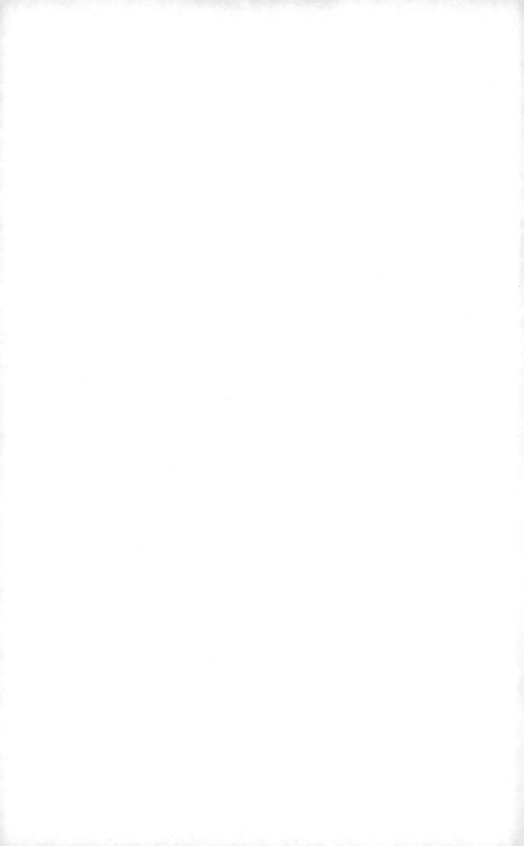

박종우

다큐멘터리

자신이 잘하는 분야를 꾸준히 촬영하라

디지털 카메라에 사진과 동영상 촬영 기능이 생긴 지도 20년이 넘었다. 사진을 찍는 누구나 영상에 대한 욕심도 생긴다. 그러나 사진과 다르게 영상은 소리(sound)에 대한 정밀한 기록과 섬세한 수많은 후반 편집 작업이 필요하다. 여기에 영상 촬영에는 삼각대나 짐벌(gimbal) 같은 흔들림을 최소화하는 고정장치가 필요하다. 영상이 흔들리면 보는 사람이 어지럽기 때문이다.

다큐멘터리 사진가 박종우는 다큐 영상을 직접 촬영하고 편집하면서 동시에 사진도 찍는다. 20년 넘게 혼자 사진과 영상을 함께 촬영한다는 것은 결코 만만한 작업이 아니다. 사실 그는 사진가보다 TV 다큐멘터리 감독으로 더 알려져 있다. '차마고도 1000일의 기록: 캄(Kham)'(2007년)과 '최후의 제국'(2012년) 등을 제작했다.

그럼에도 그의 본업은 사진이다. 아직 문명이 닿지 않은 세계 오지를 찾아 소수 민족의 삶을 사진과 영상으로 기록하는 사진가 박종우는 100여 개 나라를 넘게 찾아 다녔다. 가볍고 쉽게 찍는 사진과 짧은 영상들이 홍수처럼 쏟아지는 이 시대에 묵묵히 20년 넘게 작업하는 그를 만나 사진과 영상에 대한 이야기를 들어보았다.

영상 카메라는 삼각대 위에, 스틸 카메라는 들고 있다가 중요한 순간 에만 찍는다

- 사진과 영상 작업을 병행하게 된 계기는?

1987년 파키스탄의 작은 마을을 방문했을 때 유럽에서 온 다큐멘터리 촬영팀을 만났다. 세 명이 한 팀이었는데 한 사람은 영상을 찍고, 한 사람은 스틸 사진가, 한 사람은 작가였다. 우리나라 TV 방송국에 사전 제작 시스템이 생기기 전이다. 다큐멘터리 영상이 방송국이 아니라 외부 독립 프로덕션에서 만든다는 것을 처음 알았다. 그때 사진과 영상을 함께 해보겠다는 생각을 처음 했다. 그리고 90년대 중반 국내에도 TV 다큐멘터리를 전문으로 하는 독립 프로덕션들이 생기면서 나도 영상과 함께 사진 작업을 같이 해오고 있다.

- 영상과 사진을 병행하면 어렵지 않나?

사진과 영상을 병행하면 장점과 단점이 있다. 장점은 사진이 전부 표현하지 못하는 움직임이나 소리 같은 것을 영상으로 담을 수 있고, 영상 촬영을 하다가도 어떤 이야기의 정점에 있는 순간은 사진이 보여줄 수 있다. 단점은 어느 한쪽에 매진하다 보면 한쪽을 소홀할 수 있기 때문에 가능하면 양쪽의 장점을 살리려고 노력한다.

- 최근 초(超)고화질급 카메라가 보급되면서 4K로 영상을 찍은 후에 이미지를 한 컷에서 고르는 사진가들이 늘고 있다는데 동시에 촬영이 가능한가?

내가 하는 작업은 정점의 순간을 단 한 장으로 잡아야 하기 때문에 불

가능하다. 만일 동영상으로 찍으면서 동시에 사진을 찍으려면 삼각대를 받쳐 놓은 동영상 카메라를 들고 움직여야 하는데 현실적으로 거의 어렵다. 영상 카메라가 카메라를 삼각대에 고정시켜야 움직임을 촬영한다면 스틸 사진은 사진가가 앵글을 달리하며 계속 움직이면서 찍어야 결정적인 순간을 잡는다.

두 가지를 동시에 하는 것은 어렵다. 꼭 두 개를 다 해야 할 땐 동영상 카메라는 삼각대에 받쳐 놓고 다른 어깨엔 스틸 사진기를 메고 한다. 사실 우리의 뇌는 동시에 두 가지를 하는 것은 불가능하다. 그래서 통상 사진과 영상은 분리해서 작업하고 있다. 작업하다 보면 이걸 영상으로 찍을까, 사진으로 찍을까 고민하는데 나는 주로 사진으로 찍으려 한다. 관찰을 하다가 가장 중요한 포인트에서는 거의 사진으로 남기려고 한다.

- 주로 소수민족 작업들이 많았는데?

소수민족 중에서 아시아 소수민족의 원시적 생활이 문명이 들어가면서 어떻게 변화하는가에 관심이 많았다. 그렇다고 꼭 소수민족만 작업한 것은 아니지만 주로 외부에 의한 급격한 변화에 의해 전통이 사라지기 전 모습을 작업하고 있다.

친구들과의 우연한 약속이 인생을 바꿔 놓다

- 어떻게 세계 오지 작업을 시작하게 되었나?

신문사(한국일보) 사진기자로 시작해서 11년 다니던 회사를 그만두고 친구 두 명과 강원도를 다녀오며 그런 약속을 했다. "우리도 이제 설악산 같은 데 말고 좀더 높은 데를 가볼까? 히말라야 어때?" 그 약속은 몇 달 후에 이뤄졌다. 진짜로 그 친구들과 파키스탄 북부 히말라야를 찾아갔

다. 1987년에 가서 6개월 있다가 돌아왔다. 친구들과 했던 한 마디가 인생을 바꾼 전환점이 되었다.

- 소수민족에 대해서 애잔한 마음을 갖게 된 이유는?

그들을 보면 누구나 애잔한 마음을 가질 것이다. 문명이 들어오면 생활이 나아지는 것은 분명히 있다. 하지만 자신들이 오랫동안 지켜온 정신 문화나 공동체 생활은 너무 빨리 사라진다. 우리 세대는 정말 많은 변화를 겪었다. 난 1958년 개띠다. 내가 어릴 땐 한복을 입고 다니던 사람들이 많았다. 그러다가 시간이 지나서 명절 때만 한복을 입었고, 더 지나면서 이젠 명절에도 한복 입은 사람을 찾아볼 수 없게 됐다. 문명이 들어간 소수민족도 이젠 전통 복장을 명절 때만 겨우 입는다. 그들을 지켜보면 우리처럼 어릴 때 갖고 있던 공동체 생활의 좋은 기억들이 쉽게 무너질 것이라는 생각이 들면서 애잔한 마음이 든다.

사진가들이 오지에 들어가 망쳐 놓은 것들

- 소수민족을 기록하는 것에 대한 의무감 같은 것이 있나?

소수민족이란 단어는 상대적인 개념이다. 쿠르드족 같은 수천만 명의 소수민족이 있고 쿠르드족 안에서도 서로 억압하고 핍박당하는 더 작은 소수가 있다. 사진가들이 처음 들어가서 세상에 알려진 오지에 외부인이 들어올 때 가끔 미안한 생각마저 든다. 가령 아프리카 에티오피아 남쪽 오모 계곡은 거의 알려지지 않았었는데 20년 전 내셔널지오그래픽(National Geographic) 사진가들이 들어간 후 세상에 널리 알려지면서 관광객과 아마추어 사진가까지 들어가서 무분별하게 사진을 찍게 되었다.

- '무분별하게 사진을 찍는다'는 게 무슨 뜻인가?

현지에 잠깐 왔다 가는 사람들은 짧은 시간 안에 사진을 찍어야 하기 때문에 현지인과 교감이 없이 급하게 찍는다. 그들 입장에서 보면 외부에서 온 낯선 사람들이 '총으로 사격하듯이' 자신들을 찍는 것이다. 그들 입장에서 보면 아주 기분 나쁜 일이다. 짧은 시간에 무리하게 사진을 찍으려다 보니 "이렇게 해주세요, 이런 옷을 입어주세요"라면서 무리하게 상황을 설정한다. 사진을 빨리 찍기 위해 그들에게 사례금을 주다 보니 이젠 카메라를 들면 돈부터 요구하는 소수민족이 많아졌다.

- 어떻게 현지인들과 친해지나?

오랜 시간을 두고 살면서 작업하는 사람들은 거의 비슷하다. 카메라를 들기 전에 사람들과 친해지려 한다. 아니 그들과 같이 노는 것이 좋다. 나 같은 경우에 아이들과 논다. 아이들과 놀다 보면 어른들과도 친해진다. 사실 오래 걸리지도 않는다. 짧게 반나절이나 길어야 사흘 정도면 그들과 유대감을 갖게 된다. 그러면 내가 카메라를 들어도 거의 반감은 갖지 않는다. 그럼에도 가끔 카메라에 대한 반감이 많은 소수민족이 있다. 탄자니아의 마사이족 같은 경우엔 굉장히 싫어한다. 그것도 그들 잘못이 아니라 외지인이 그렇게 만든 것이다.

- 작업한 사진들은 화려한 사진이 많던데 일부러 그런 곳을 찾아다녔나?

오지로 들어갈수록 사람들의 복장은 원래 화려하다. 원시 문화의 전통이 보존된 부족일수록 컬러로 부족의 정체성을 드러낸다. 정체성을 내세울수록 옷들은 복잡하고 화려했다. 어디든 문명이 들어가면 가장 먼

저 길이 생긴다. 길이 뚫리면 교통기관이 들어오고, 전기와 TV가 들어오고 그러면 아무리 전통을 고수한 부족도 외부의 모습을 보고 따라하려 한다. 자신들의 옷을 벗고 외부인들의 옷을 따라 입는다. 현대화가 되면 사람들의 옷은 비슷한 모습으로 변하고 모두 단순화된다.

다큐멘터리 영상 작업에 대해

최근엔 외국도 한 시간용 TV 다큐는 많이 안 보는 추세다. 대신 외국에선 한 시간보다 더 길게 만들어서 다큐멘터리 영화로 가는 게 추세다. 반면 짧은 다큐는 3분 이내로 만들어서 유튜브에 올린다. 시청 스타일이 바뀐 이유는 스마트 폰 영향 때문이 아닐까 한다. 향후에는 다큐멘터리 영화 쪽도 고려해 보고 있다.

- 촬영된 자료는 어떤 식으로 보관하나?

많은 자료를 보관해야 한다. 카메라가 디지털로 바뀐 이후 나도 아까운 자료를 수없이 날렸다. 그래서 얻은 교훈으로 백업을 하지 않는 것들은 사라지는 것으로 여기고 반드시 촬영한 당일에 돌아와서 아무리 피곤하더라도 하드에 두 가지로 저장하는 것을 원칙으로 삼고 있다. 마치 조선왕조실록을 보관하듯 집과 작업실 두 곳에 따로 보관한다. 그동안 찍은 자료는 고용량 하드로 200개가 넘는다.

- 현장에선 주로 몇 명이 함께 작업하나?

20년 넘게 거의 혼자 다녔다. 최근엔 고화질 카메라가 나오고 장비가 무겁다 보니 혼자 하기가 어렵게 되었다. 또 드론(무인 항공기)을 이용해서 영상도 찍다 보니 요즘은 두세 명이 같이 다니기도 한다.

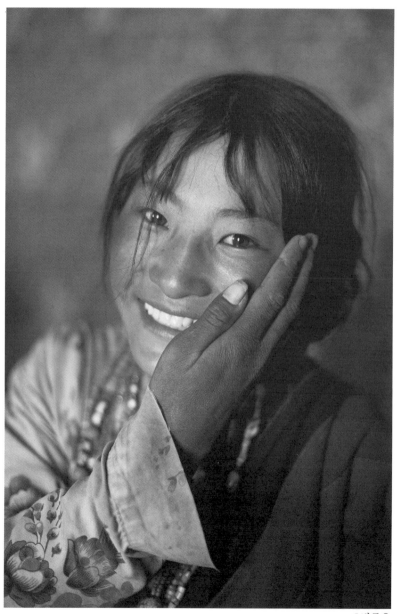

- 혼자 다니면 외롭지 않나?

대부분 가면 현지인과 금방 친해지기 때문에 외롭다고 느낀 적은 없었다

유행에 따라가지 말고 가장 잘하는 분야를 좇아 꾸준히 촬영하라

- 다큐멘터리 작업을 하려는 후배들에게 조언한다면?

대부분 호흡이 너무 짧지 않나 한다. 어떤 분야를 하든지 자기만의 특화된 분야가 있어야 한다. 시류를 좇으면서 이것도 해보고 저것도 하는 식이 아니라 자신이 가장 잘하는 분야에서 장기적으로 한 가지를 꾸준히 하는 편이 더 낫다.

- 다큐멘터리 사진의 가치가 있다면?

지금 사라져버리는 것들은 앞으로 영원히 볼 수 없다. 하지만 우리는 어떤 것들이 사라질 줄 모른다. 그림으로 직접 그렸던 옛날 영화 간판을 생각해보자. 늘 봐왔던 것인데 이제 와 보면 영화 간판을 기록한 사진가가 없다. 아무도 영화 간판이 사라질 줄 몰랐다. 주변을 찾아보면 흔히 보면서도 갑자기 사라지는 것들이 많다. 내가 어릴 땐 벽보가 많았다. 지금은 플래카드가 많은데 이게 언제까지 갈지 아무도 알 수 없다. 이런 것들을 찾아서 작업해 보면 가치가 있을 것이다.

기자 수첩

영상 작업 근황부터 물었다. 박종우는 3, 4년 전부터 드라마를 2배속으로 보는 젊은 세대들도 있다는데 자신이 제작하는 한 시간 넘는 다큐멘터리 영상들은 이제 인기가 없다고 했다. 숏폼 콘텐츠로 영상을 보는 사람들에게 맞추려고 3분에서 5분으로 압축해도 이것도 길다고 요즘은 1분으로 줄이고 있다.

반면 사진가의 책 출판이나 전시는 활발한 편으로 2010년 DMZ 작업 이후 세계적인 아트북 출판사인 독인 슈타이들(Steidl)에서 책(DMZ, 2017)을 냈고 다른 책도 준비 중이며, 2019년 제18회 동강사진상을 받았으며 최근에도 전시가 이어지고 있다. 요즘은 DMZ 작업의 연장으로 과거 전쟁 때 쓰고 남아있는 대전차 장애물들을 찍고 있다. 구글 위성지도로 찾아다니며 프랑스, 벨기에, 네덜란드 국경지대나 해안선에 남은 제2차 세계대전 때 쓰던 대부분 쓸모없는 장애물들인데 워낙 견고해서 폐기하지 못하고 남은 것들이라고 한다.

다큐 사진가로서 박종우가 강조한 한마디는 남들 따라 이것저것 하지 말고 "한 가지 주제를 택해서 꾸준히 하라"는 것이다. 한 가지를 꾸준히 촬영하는 것은 사진가들이 공통으로 하는 조언이기도 하다.

그만큼 사진가들은 일관되게 한 가지를 추구하는 것이 어렵다. 대신에 다른 사진을 찍거나 다른 주제로 이동하려는 유혹이 있다. 카메라의 특성상 누구나 바로 눈 앞에 보이는 현재 모습을 찍으려고 한다. 그러다 보면 관심이 분산되고 여러 사진들이 한꺼번에 정리되지 못하고 쌓인다. 대부분의 사진가들이 누군가에게 부탁을 받아 사진을 찍고 시간이 한참 흘러 사진을 우연히 찾게 되어 보내는 것도 찍은 사진을 정리하기보다 다른 사진을 찍는 데 관심을 갖기 때문이다.

디지털 카메라를 쓰면서 이런 모습은 더 심해졌다. 너무 많은 사진들이 한꺼번에 기록되고 저장되지만 정작 분류하고 정리하는 일은 귀찮고 나중에 해도 될 것이라며 뒤로 미룬다. 하지만 박종우가 다른 장소(집과 사무실)에 다른 외장하드를 반드시 두 개 이상 저장하는 것과 아무리 피곤해도 촬영을 다녀온 그날 정리하는 원칙을 지키는 습관들이 그를 오랫동안 사진가이자 다큐 영상 감독으로 활동할 수 있게 한 바탕이 되었다.

양승우

다큐멘터리

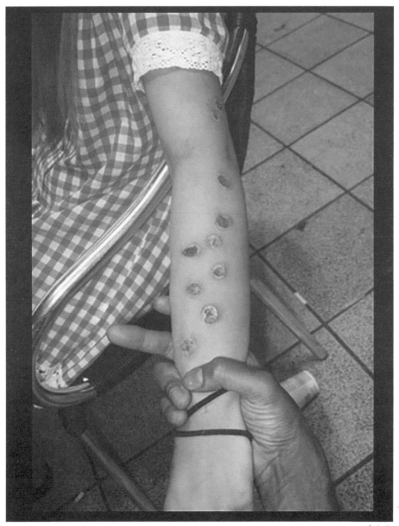

함께 살아야 진짜 사진이 나온다

　일본에서 활동하는 사진가 양승우가 한국에 왔다기에 찾아가 만났다. 그의 '청춘길일(靑春吉日)' 전시가 열리는 충무로 사진 갤러리 브레송을 찾았다. 여당 국회의원들이 태릉선수촌을 방문하는 사진을 찍고 회사로 돌아오는 길에 전시장을 갔다가 마침 온 양승우를 우연히 만났다. .

　야쿠자, 조폭, 술집 여성, 안마시술소 직원들 같은 범상치 않은 사진들이 걸려 있었다. 전시 사진과 진열된 그의 사진책을 보고 있을 때 짧은 머리의 한 남자가 들어오며 기자에게 인사를 건넸다.

　"앉아서 편하게 보시죠."

　한 눈에 양승우라고 알아봤다. 운이 좋았다. 전시가 연장이 되어 이번 주 작가와의 대화가 이뤄지자 일본으로 돌아갔다가 다시 막 귀국한 것이라고 했다. 한국에서 휴대폰도 없이 다니는 그를 다시 언제 또 볼까 싶어서 전시가 열리는 그곳에서 바로 인터뷰를 시작했다. 이런 살벌한 모습들 앞에 어떻게 카메라를 대고 사진을 찍었을까가 궁금했다.

　사실 양승우의 사진들을 보면 얼굴이 화끈거린다. 손님 앞에서 벗고 춤추는 접대부, 술에 취해 거리에서 뒹구는 노숙자, 용 문신 가득한 윗통 벗은 야쿠자나 깡패들, 눈동자가 흐린 거리의 남자나 일용직 노동자들 등등 영화에서나 볼 사람들을 그는 과감히 사진으로 찍었다. 그런데 이 모습들이 모두 연출이 아니라 실제 현장의 기록인 것이 저절로 느껴진다. 그의 사진들은 날 것 그 자체다. 시퍼렇게 날이 선 칼처럼 사진들은 긴장되고 살아

있다. 멋있게 보이거나 화려하게 꾸민 가짜가 아니라 실제의 모습인 것이 보인다.

사진가가 이제껏 만든 전시장의 사진집들을 천천히 훑어보았다. 한국과 일본에서 출판된 것 외에도 아직 공개되지 않고 사진가가 직접 묶어서 만든 사진집까지 있었다. 가공이 안 된 보석 원석들처럼 사진들은 단단하면서 빛이 났다. 궁금했다. 어떻게 이런 사진들을 찍을 수 있는가?

양승우의 답은 분명했다. 그 속에 들어가 오랫동안 함께 살면서 촬영했기 때문이라고. 사진을 위해 조폭 생활을 했다는 소문에 대해서도 묻자 양승우는 말도 안 되는 소리라며 웃었다. 그는 일본에서 사진학과 대학원을 마치기까지 8년 동안 사진 공부를 했다. 하지만 사진을 찍기 위해 일용직 아르바이트를 한다는 말을 들었을 때 숙연해지기도 했다. 양승우는 생활비도 필요하지만 무엇보다 사진의 속 사람들과 친해지기 위해서였다. 그래야 제대로된 다큐멘터리 사진이 나오니까.

갑작스러운 친구의 죽음에서 사진을 다시 찍게 되었다

- 어떻게 사진을 시작하게 되었나?

일본 가기 전에 시골에서 삼류 논두렁 깡패처럼 놀았다. 나이가 들다 보니 친구들은 진짜 어둠의 세계로 가더라. 나도 가만 있으면 그 길로 가겠더라. 좀 새로운 것을 해보고 싶어서 일단 가까운 일본을 놀러갔다. 1996년도쯤이다. 놀다 보니 일본이 재밌는 나라였다. 더 놀고 싶어서 두 번째 일본을 갔을 때 아예 랭귀지스쿨에 등록했다. 그러다가 아예 학교를 다니자는 생각에 시부야에 있는 전문대 사진과를 등록했다. 그때까지도 특별히 사진을 배울 생각은 없었다. 그런데 사진 강의를 듣다 보니 너무 재밌었다. 본격적으로 공부를 하자는 생각에 2000년쯤 도쿄공예대학 예술학부 사진학과를 입학했다.

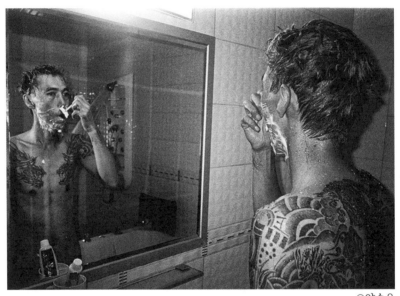

그렇게 대학을 다니던 중에 친한 고향 친구가 자살했다는 소식을 들었다. 친구가 죽고 2년 정도 지나니까 주변 사람들도 잊고 나도 잊고 살아가는데 그렇게 친했던 친구의 사진 한 장이 없었다. 나도 죽으면 사람들에게 저렇게 잊히는구나 싶어 너무 허망하고 안타까웠다. 그때부터 주위 사람들 사진을 미친 듯이 찍었다.

죽으면 모두 사라지니 나는 찍는다

- 전시나 사진집으로 발표된 사진들이 좀 쎈 것들인데 어떻게 이런 사진을 하게 됐나?

영화로는 이런 세계가 많이 나오는데 사진에는 없지 않나. 처음부터 내가 찍은 사진으로 어떤 대단한 작품을 만들려고 하진 않았다. 그저 내 주변 사람들을 찍고 싶었다. 사람들이 나이 먹고 죽으면 모두 사라지니까. 내가 살아있음의 좋은 날들, 그래서 '청춘길일(青春吉日)'이라 이름 붙였다. 모든 사진은 내 주변 사람들이다. 그 속에서 단순히 지나가면서 툭툭 찍는 식이 아니라 그 사람들과 뒹굴고 놀고 그러면서 사진을 찍었다. 그래야 재밌으니까.

예를 들어 일본에서 나온 사진집 '신주쿠 미아' 작업은 일본에서 학교 다닐 때부터 계속 찍었다. 아시아 최대 환락가라고 할 정도로 도쿄 신주쿠는 거대한 상업 지역이자 유흥업소들이 몰려 있어서 유학생들에게 위험하니까 가지 말라는 곳인데, 웬걸? 가봤더니 나한테는 너무 편했다. 일본의 다른 어디에도 거리에서 쓰레기 버리는 곳을 찾기 힘든데 거기서는 아무데나 쓰레기가 있고 노숙자, 깡패도 많았다. 나에겐 너무 편했다. 하지만 그 혼돈의 세상에서도 멋이 있었다. 깡패든 노숙자든 서로 돕고 챙겨주는 정이 있었다. 10여 년 전쯤 도쿄 도지사가 그 거리를 너무 깨끗하게 단속하는 바람에 요즘은 재미가 없어졌다.

노숙자를 찍기 위해 함께 노숙하고

- 이런 모습을 사진 찍지 말라고 하지 않았나?

나는 그곳에 늘 있었다. 강의 들으러 학교 갈 때를 빼면 거의 신주쿠에서 노숙하다시피 했다. 그러니 그곳에 있는 야쿠자나 노숙자, 술집 아가씨들이 모두 친구가 되어 박스 깔고 앉아 있으면 먼저 다가와 커피도 사주고 그랬다. '신주쿠 미아'에서 야쿠자 다섯 명이 자기 구역을 둘러보고 있었다. 폼잡고 카메라를 보고 있는 사진은 처음에 보고 너무 사진을 찍고 싶었는데 말 걸었다가 맞을 것 같았다. 며칠 동안 그 모습이 눈에 아른거리고 못 찍은 게 아쉬웠는데 그들이 다시 내 눈 앞에 나타났다. 차라리 말 걸어서 몇 대 맞을 각오로, 다가가서 솔직하게 말했다.
"사진 공부하는 유학생인데 당신들 사진 좀 찍어도 되겠냐?"고. 그랬더니 의외로 야쿠자들이 카메라를 보고 폼을 잡고 서 주었다. 사진 몇 장을 찍고 돌아와서 바로 프린트해서 갖다 주었더니 "오 멋지네, 다음에 사무실로 놀러 와" 해서 그들을 계속 찍을 수 있었다.

- 주로 어떤 카메라로 사진을 찍었나?

대부분 리코(Ricoh) GR1에 흑백필름을 넣어 썼다. 지금은 단종됐지만 한 때 유행했던 똑딱이 카메라다. 디지털 카메라가 나온 후엔 똑딱이 디카를 쓰거나 캐논 6d를 쓴다. 똑딱이는 휴대도 간편하고 사진을 찍으면 사람들이 긴장하지 않아서 좋다. 그렇다고 휴대폰으로는 찍지 않는다. 하지만 지금도 이거 재밌겠다 싶어서 장기적으로 찍을 사진은 거의 필름으로 찍는다.

- 사진들 대부분 접근이 쉽지 않은 곳들인데, 어떻게 그들과 깊이 알게

되나?

처음에 술을 한잔 할 수 있으면 하고, 그렇지 않을 땐 사진을 찍어서 프린트해서 갖다 주면서 앞으로 이렇게 사진을 찍겠다고 얘기하면서 시작한다. 사진에 나오는 모든 사람들은 내가 사진을 찍는다는 것을 알고 있다. 어떨 땐 내가 그곳을 가서 일을 하면서 찍는다. 환락가의 술집 사진은 두 달간 아르바이트를 해서 딱 한 장을 찍었다.

요코하마 인력시장에서 사진을 찍을 땐 두 달 간 사진 한 장도 안 찍었다. 두 달 정도 지나니까 거기 있는 사람이 나에게 "너는 뭐 하는 놈인데 일도 안 하고 여기 와서 매일 술만 먹냐?"고 물어보더라. 솔직하게 사진을 찍으러 왔다고 했더니 그분이 다른 사람들까지 소개하면서 전부 찍을 수 있었다. 몰래 와서 한두 장 툭툭 찍고 잡지에 내는 것은 사진이 아니라고 생각한다. 내가 뭘 찍어도 될 정도로 상관없다고 할 정도로 그곳 사람들과 신뢰를 쌓아야 내가 마음이 편하고 사진도 제대로 나온다.

- 어렵게 돈을 벌어 사진을 찍는다고 들었다. 어떻게 생활하나?

내 사진은 예쁜 풍경이나 예술 사진도 아니다. 처음부터 내가 벌어서 사진을 찍으려고 했다. 그래서 계속 노가다에 아르바이트로 전전한다. 봄 되면 차(茶) 공장에 들어가서 번다. 일 년에 두 달 일하는데 한 번 다녀오면 7킬로그램씩 몸무게가 빠질 정도로 힘들다. 또 귤밭에서 일하거나 연어 알 빼는 일도 한다. 일에 시간을 빼앗기다 보니 사실 요즘 제대로 된 작업을 못 하는 것이 나도 안타깝다.

- 요즘은 어떤 작업을 하나?

일본에서도 축제 때 포장마차가 쭉 서는데 그들을 찍고 싶어서 거기서

아르바이트를 하고 있다.

- 한국에서 사진을 찍을 마음은 없나?

하고 싶다. 하고 싶은데 한국에서는 아르바이트를 하면서 사진을 찍기
엔 한 달 집세 내기도 힘들다. 그래서 올 때마다 조금씩 찍고 있다.

기자 수첩

양승우를 만난 지 제법 시간이 흘렀지만 여전히 그와 페이스북으로 소식을 주고받는다. 그는 이후 일본을 비롯한 해외 여러 곳에서 수많은 전시와 사진집을 출간하고 일본의 권위있는 다큐멘터리 사진상인 도모켄상을 받았지만 생활은 달라진 건 없다고 했다. 그동안 양승우는 도쿄 신주쿠에서 작업한 〈신주쿠 미아〉, 일용직 노동자들의 생활을 담은 〈고토부키초〉, 〈마지막 카바레(2020)〉, 일본식 포장마차인 〈테키야(2022)〉 등의 사진집 출간과 한국에서도 〈나의 다큐사진 분투기〉(눈빛, 2020)를 펴냈다. 잠시도 쉬지 않고 일하고 찍고 책을 펴내고 전시에 초대된다.

그의 페이스북을 통해 가끔 올리는 소식에는 보르네오 섬에서 유전을 찾는 아르바이트를 하거나 일본에서 카펫을 깔고, 포장마차를 하면서 사람들과 어울리고 전시회를 연다는 소식뿐이다. 최근에는 호스트바 작업을 하는데 마스크를 쓰고 있어서 잠시 쉬는 중이라고 했다.

스마트폰 카메라가 대중화되고 디지털 카메라가 누구 말 그대로 '사진의 민주화'를 가져와서 아무나 대충 찍어도 잘 나오는 사진이 전부인 줄 아는 세상이 되었다. 그리고 비싼 장비가 있으면 더 좋은 사진이 나오고 잘 찍는 사람이 될 수 있다는 착각도 하게 된다. 과연 그럴까?

사진이 대중화되고 사진 문화가 과거에 종이 사진을 앨범에 골라 보관하던 것에서 실시간으로 찍어 소셜미디어에 공유하는 것이 보편화되면서 남들이 촬영한 사진도 그렇게 제작되고 소비되는 줄 아는 것이 요즘 세태다. 심지어 프로 사진가들도 포토샵 보정만 믿고 광선의 정교한 기술은 무용지물이 되었다는 자조적인 말까지 나온다. 하물며 거칠고 힘들고 더러운 곳을 찾아가 정통으로 카메라를 들이대고 찍는 사진들은 아예 생각도 안 한다. 누가 어려운 사진을 찍나, 그저 기술에 맡기고 대충 찍은 사진을 만져서

그만그만한 수준으로 보고 넘기는 것에 푸념할 뿐. '다큐멘터리 사진가'라는 무거운 어감보다 '비주얼 스토리텔러'라는 말이 더 먹히는 시대다. 보정을 하고 안 하고는 자기 마음이지만, 스토리텔러라는 어이없는 수사에 보정이 용서되는지 모르지만.

그런 면에서 양승우는 정통 다큐멘터리 사진가다. 그는 아무나 찍을 수 있는 곳에 가서 모르는 사람들을 몰래 사진 찍는 것을 사진이 아니라고 단언한다. 함께 그들과 살면서 일하고, 자신을 사진가라 말하고 기다리면 그들이 저절로 카메라 앞으로 와서 보여준다고 했다. 그늘에서 어둡고 외롭게 살아가는 약한 사람들도 양승우의 사진으로 남아 영원히 세상에 있음을 남기고 싶을 것이다.

사진가의 이러한 인간애적인 노력은 단순한 사진 욕심이 아니라 "내가 살아있음에 좋은 날들이라는 '청춘길일(青春吉日)'"이라는 그의 첫 책 제목에서 비롯된다. 그것이 봄날 바람에 흔들리는 꽃이든 술취해 쓰러진 노숙자든 죽으면 모두 사라지기에. 함부로 타인들에게 카메라를 들이대지 않는 양승우의 겸손함과 생에 대한 긍정을 이해할 때 비로소 그의 사진들이 제대로 다시 보인다. 그건 선정적이고 거친 외부인의 시선이 아닌, 같은 편에서 느끼던 동료들에 대한 따뜻한 시선이고 기록임을 알게 된다.

이갑철

다큐멘터리

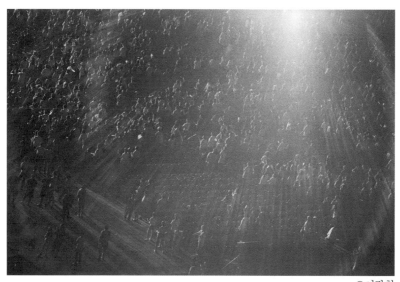

©이갑철

무엇을 토해낼 수 있는가, 사진으로

카메라는 시각적인 기록의 도구라는 것에서 비롯된 숙명적인 한계가 있다. 누구든 사진이 과연 예술일까라고 시비 거는 사람들은, 사진가의 예술적 상상력이 카메라를 통해 얼마나 표현되고 구현되는가를 묻는 것이다. 그래서 사진가가 모델을 섭외하고 상황을 설정해서 촬영하는 '메이킹 포토(making photography)'나 찍은 사진을 포토샵으로 합성하는 사진은 전통적인 사진가들에게 사진(photogrpahy)보다는 미술(art)로 분류한다.

이와 반대로 사진 그 자체인 다큐멘터리 방식의 기록을 하면서도 사회적 메시지 대신 예술적 시선과 기록으로 촬영하는 방식을 주관적 다큐멘터리 사진으로 분류한다. 미국에선 1930년대 대공황기를 기록한 워커 에반스(Walker Evans)나 1950년대 '미국인들'이라는 사진집으로 스위스 이민자의 시선으로 미국 사회를 비판한 로버트 프랭크(Robert Frank)가 이런 사진가에 속한다.

사진가 이갑철은 우리나라에서 대표적인 스트레이트 사진가로 프레임 안에 과감한 구도, 사선이나 흔들리는 앵글을 통해 한국의 전통적인 소재를 다루는 사진가로 알려져 있다.

서울 송파구에 본관을 둔 한미사진미술관이 시내 한가운데인 삼청동에 별관을 열어 오픈 전시회로 이갑철의 '적막강산' 사진전을 열었다. 전시회엔 '도시 징후'라는 부제가 있었다. 전시장에서 이갑철을 만났다. 언젠가

한금선 사진전의 뒤풀이 자리에서 잠깐 인사만 주고 받았던 기억이 있다.

사진가 이갑철이 유명해진 계기에는 2002년 금호미술관에서 열린 '충돌과 반동'이라는 전시가 컸다. 동해 풍어제를 촬영한 것이지만, 사진들 안에는 눈에 보이는 것보다 안 보이면서 보일 것 같은 이상한 것들로 가득했다.

이갑철은 자신이 촬영한 사진들 안에서 사람들이 상상할 여지를 남긴다. 잘린 소머리를 뒤집어쓴 무녀, 제삿날 살아 있는 사람들이 먹을 밥상에서 마주 보이는 수저들, 할머니의 머리 위로 걸린 구름과 그 사이에 꽃 등은 이미지가 연결되지 않고 충돌하면서도 모든 것이 연결된 세상인 것처럼 보여준다. 사진을 보는 사람들에게 각자의 해석을 맡기거나 질문을 던진다.

이번 전시에 걸린 사진들도 어둠과 빛의 모호한 경계에서 사람들의 형상을 뚜렷이 보여주는 대신 그림자와 흔들리는 발걸음, 유리에 반사된 형체들이 강조되었다. 어떤 의미일까?

– 자연에서 도시로 돌아온 것인가.

'이갑철'하면 한국의 정신을 찍는다고 하는데, 한국의 사회적인 관점을 80년대부터 찍어왔고, 그때나 지금이나 여전히 로버트 프랭크가 추구했던 주관적 다큐멘터리를 일관되게 추구하고 있다. 그런 면에서 도시가 새삼스러울 건 없다.

나는 도시를 빌딩과 인간군상, 그리고 빛이라고 본다. 도시엔 개인이 안 보이고 인간 군상이 보일 뿐이다. 가끔 어떤 것들이 연상되는가 하면, 서양에서 저승은 어둠 속에서 저 멀리 아득하게 빛이 비춘다. 역광으로. 그때 인간들이 실루엣으로 그곳으로 빨려 들어간다. 도시에서는 인간들이 그렇게 느껴진다.

– 디지털 카메라로 인해 사진 작업의 변화가 있다면.

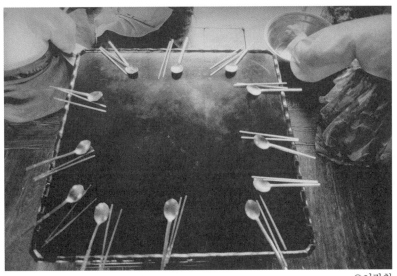

흐름을 빨리 알아채는 것이다. 보이는 것이 빠르게 정리가 되니까 좋기도 하지만 안 보이는 것까지 고민해야 하기 때문에 깊이로만 보면 필름이 더 오래 갈 여지가 있다. 디지털은 모니터로 확인이 되는 순간 깊이감이 떨어진다. 하지만 나에게는 바로 확인되는 것이 그렇게 싫지는 않았다.

- 사진을 하게 된 계기는.

집이 진주다. 70년대 중반 고등학교 1학년 때 카메라점 가서 빌려서 찍고 갖다 주고 그랬다. 취미로 하다가 누구에게 배운 적이 없었다. 1976년에 〈월간 영상〉이라는 사진잡지에 교복 입는 신발에 물이 반사된 것을 찍어서 보냈더니, 당시 심사했던 육명심 선생이 보고 놀랐다. 사진가로 오기까지 큰 인연이었다. 육명심 선생이 계신 신구대학 사진과에 입학했다. 이후로 줄곧 주관적 사진을 추구했다.

나에게 맞는 카메라를 찾아라

- 라이카를 망치로 내려친 적이 있다고 들었다

대학을 다니다가 남들처럼 라이카를 한 대 샀다. 라이카 M3를 샀는데 카메라가 너무 낯설고 어려웠다. 마음은 바쁜데 사진을 찍지는 못해서 너무나 갈등이 컸다. 이러다 사진을 못 하겠구나 싶어서 군대를 가기 전에 나를 이렇게 괴롭히던 카메라를 없애야 된다는 생각에 망치를 갖고 와서 라이카 M3를 내려쳤다.
그때 갖고 있던 그 많던 사진집도 로버트 프랭크(Robert Frank)의 '미국인들'만 빼고 다 버렸다. 그 사진집은 도저히 버릴 수 없었다. 그리고 라이카도 안 깨졌다. 위만 약간 홈이 나고 튼튼했다. 1980년에 한 30만 원

주고 산 것인데 결국 팔았다. 나를 괴롭히는 것을 버리고 군대를 갔다. 하지만 군대에서 하루도 사진을 잊은 적이 없었다. 대신 나에게 맞는 카메라를 찾아서 하리라고 다짐했다. 그래서 난 사람들에게 지금도 말한다. 스마트폰이든 디지털이든 자기한테 맞는 카메라로 사진을 찍으라고.

- 유명해지기까지 다큐 사진가로 버티기 힘들었지 않았나. 어떻게 작업했나.

프리랜서 다큐 작가로 있다가 계몽사에서 백과사전과 잡지에 들어가는 사진기자로 3년 정도 일했다. 경주 첨성대, 식물들 같은 사진을 찍으면서도 내 작업을 계속 이어갔다. 이후에 웅진출판사에 입사해서 한국의 생태계를 찍었는데, 5년간 자유롭게 사진을 찍을 수 있었다. 당시 우리 것에 대한 관심이 많았고 주제를 잡아서 꾸준히 내 작업을 이어갔다.

- 일을 하면서 자신의 사진을 찍는 것이 쉽지 않을 텐데.

동시에 하나만 집중해도 부족한데 동시에 두 개를 같이하는 건 불가능하다. 어떤 소재를 만났을 때 두 마리의 토끼를 잡으려 하지 말고, 하나를 어떤 용도로 쓸지 생각을 하고 찍었다. 계몽사 백과사전은 객관적, 보편적으로 사진을 찍어야 했다. 그런데 나는 애초부터 이상하게 찍어왔기 때문에 그것에 적응하는 데 좀 힘들었다. 그래서 그 뒤로는 판단을 빨리하는 것이 중요했다. 그 후 프리랜서 작가로 '모닝캄', '지오', '뿌리 깊은 물' 같은 잡지에 기고하며 일했다.

사진으로 무엇을 토해낼 수 있는지 고민하라

- 앞으로 어떤 사진을 찍을 것인가?

내가 살고 있는 이 땅의 사진가로서 이 땅의 무언가를 하고 싶다. 한국의 사계를 그리고 싶다. 꽃을 보면 예쁘다는 건 누구나 찍는다. 그 밑에는 서러움 같은 게 있다. 그런 것을 찍고 싶다. 나도 밑바탕까지 가면 동서양 구분이 없다. 결국은 에너지 싸움이다.

- 최근 사진들에 대해 한마디 한다면?

사진 본연의 얘기를 하지 않는 게 안타깝다. 스트레이트 포토가 많지 않은 게 이상하다. 보도사진, 옛날 사진으로나 인식하지 스트레이트 사진을 하는 사람이 힘들어진다. 나야 내가 할 수 있는 게 이것이니까 계속 가지만, 젊은 친구들은 흔들릴 수 있다. 내가 무엇을 토해내는지 진지하게 고민해야 한다. 젊은 사람들이 너무 게임하는 식으로 사진을 찍는 것이 불만이다.

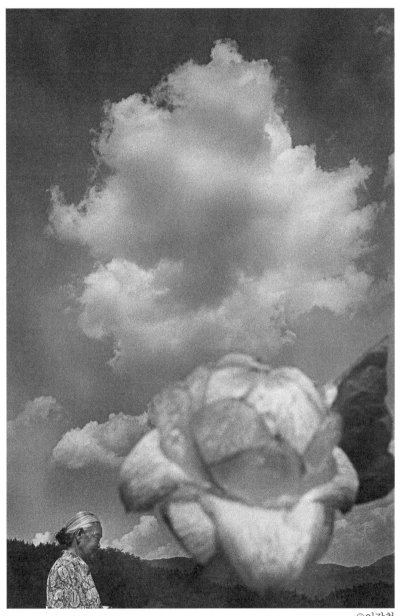

©이갑철

기자 수첩

사진가는 〈적막강산: 도시 징후〉 전시 이후 10년 넘게 해오던 사진들을 정리해서 〈사유와 추상〉이라는 가제로 더 큰 전시를 준비중이다. 사진가는 요즘 사진들이 너무 가벼운 것에 대해 자신만의 방식대로 하는 스트레이트한 사진을 살리려 한다고 했다.

왜 겨울마다 산을 그렇게 자주 찾았는지 물었다. 이갑철은 한 겨울 깊은 산속 절에서 스님이 참선하는 모습이 가장 한국적인 이미지로 생각난다고 했다. 고향이 진주인 사진가가 1970년대 고등학생 시절부터 아버지와 함께 합천 해인사를 자주 다녔기 때문이라고 했다. 그렇게 절을 자주 찾아 다니며 침묵과 명상의 모습들을 사진으로 기록하지만, 그는 자신이 개신교 신자이며 불교는 오직 철학으로만 받아들인다고 했다.

사진가는 드라마나 영화, 음악의 한류가 세계적인 문화로 된 것처럼 이제 자신의 사진들로 'K 포토'도 내세우며 외국의 사진가들과 한 판 겨뤄 보고 싶다고 했다.

그는 "사진은 사진이다"고 강조하며 요즘 스트레이트 사진을 찍는 사람은 거의 없고 모두 개념화된 사진만 찾는 시류를 한탄했다. 또 아트가 아니라 사진이 가진 장점을 살리지 못하는 것이 아쉽다고도 했다.

'사진은 사진'이라는 건 또 무슨 말일까? 이갑철은 애초에 카메라는 연출하기 위해서 들고 찍는 것이 아니라 사실성, 순간성, 기록성을 살리기 위해 사진을 찍어야 하는데 이런 점을 살리지 않는 것이 안타깝다고 했다. 그래서 자신이라도 사진만의 장점을 밀고 나가서 군더더기를 걷어내고 무의식의 세계를 상징적으로 표현하는 흑백 사진 작업을 계속할 것이라고 말했다. 이갑철은 5년 전부터 필름 대신 캐논과 소니 디지털 카메라를 거쳐 요즘은 라이카 디지털 카메라로 촬영하고 있다.

사실 이갑철의 사진들은 인터뷰에서 주고받은 말보다 더 큰 울림과 이야기가 있다. 제삿날 빈 상에 놓인 수저들은 밥을 기다리고 있다. 돌아가신 누군가를 기리기 위해 모였지만 더 중요한 건 제사를 마치고 모여 먹는 밥이다. 깊은 산사에 눈 내리는 절 처마에 걸린 풍경 익숙하면서도 돌아보게 하는 순간을 사진가는 포착했다. 사진집 〈타인의 땅(1998)〉에 보이는 기괴하고 낯선 도시와 어린이들의 사진들은 미디어에 영향을 받은 한국인들의 모습들을 거리를 두고 바라본다.

　어쩌면 이갑철은 그가 가장 좋아하던 사진가 로버트 프랭크의 '아메리카' 방식처럼 연출되지 않은 순간을 렌즈로 포착했을 것이다. 그러나 사진가의 노력은 단순한 기록이 아니라 상상의 여지를 남긴다는 데 있다. 패션 사진을 찍는 김용호가 말했던 "사진에 미스터리가 있어야 오래 본다"는 원칙을 연출된 사진이 아닌 다큐멘터리 사진에서 찾았던 이갑철은 여전히 세상 속에 들어가서 스트레이트한 방식으로 사진을 찍고 있다.

김한용

광고

시행착오가 많을수록 사진은 좋아진다

흰 눈이 펑펑 내리는 12월 어느 날 아침 서울 충무로에 있는 '김한용 사진연구소'를 찾았다.

"하하! 어서 들어와요." 둥글고 납작한 모자를 쓴 사진가 김한용이 기자를 반기며 맞았다. 사진가의 스튜디오는 영화 '호빗(The Hobbit)'에 나오는 호빗들의 집처럼 아늑하고 신기한 것들로 가득했다. 스튜디오 한쪽에 카메라와 각종 조명 장비가 있었고 벽과 바닥, 천정은 온통 빈 공간을 찾기 힘들 정도로 전부 사진으로 도배되어 있었다.

엄앵란, 이순재, 김지미, 고두심, 백일섭 같은 원로 배우들의 파릇파릇한 젊은 시절 사진들이 걸려 있었다. 모두 수십 년 전에 김한용이 광고나 달력, 영화를 위해 촬영한 사진들이다.

사진가 김한용은 한국 광고사진의 개척자다. 그는 광고 모델이 된 영화배우나 모델, 감독뿐만 아니라 정치인, 기업인, 시인, 화가, 군인 등 각 분야 명사들의 수많은 초상 사진을 촬영하기도 했다.

6.25 전쟁 당시엔 종군기자로서 전장을 누비며 폐허가 된 조국의 산하를 촬영했고, 1953년 10월 15일 한국산악회 회원들과 최초로 독도를 찾아 기념비를 세우는 역사를 기록하기도 했다. 그에게 사진을 배웠던 제자들은 이제 다른 제자들을 키우고 있다. 광고사진협회 김명규 전 회장, 안정문 홍익대 교수, 김광부 서울예전 교수 등이 모두 그의 제자다. 60년 넘게 수많은 분야에서 사진 작업을 해왔기에 인터뷰는 그가 오랫동안 작업한 광고사

진에 집중했다.

남보다 빨리 시작한 신기술, 사진

- 사진을 처음 시작한 계기는 무엇인지요?

평안남도 영천에서 태어났지만 어릴 때 가족과 만주로 갔다. 당시 일본이 점령한 중국 봉천성에서 자랐다. 국민학교 때 그림을 제법 그린다는 소리도 많이 들었다. 일본인이 설립했지만 중국인 학생이 많았던 봉천성립 제1공업학교 인쇄과를 다녔다. 인쇄과에서 인쇄와 사진, 그림도 가르쳤다. 사진은 그때 처음 배웠다. 그래도 학교 암실에 확대기만 30대가 있었다. 학교를 졸업하고 일본군에 징병돼 일본 본토로 갔다. 하지만 1년후에 바로 해방돼 만주로 가서 어머님을 모시고 서울로 내려와 살기 시작했다.

- 전쟁 전부터 사진 잡지에서 일을 하셨지요?

공업학교 때 사진을 배웠기에 1947년 5월 서울에서 화보잡지를 만드는 회사에 취직됐다. 사진 일이 없으면 인쇄 일도 도왔다. 그 회사는 당시 우리나라에 미국 주간지 타임(Time)지와 사진전문 잡지인 라이프(Life)지를 수입해서 팔기도 했다.

당시에 편집, 인쇄 기술이 없어서 일본에서 한 달에 한 번 책을 편집하고 인쇄해 갖고 왔는데, 나중에 이승만 대통령이 일본에서 만들어오는 것을 알고 크게 화를 냈다. 당시에 한 권에 100페이지 가량 만들었다. 그땐 제대로 된 인쇄기계나 기술이 없어서 컬러로는 잡지를 만들지 못했고, 그러다 보니 많이 팔리지 않아서 결국 수입한 외국 잡지 판매에만 의존해서 버티다가 1959년에 잡지가 폐간되면서 그만됐다.

- 광고사진을 시작하게 된 계기는 무엇인지요?

만들던 잡지가 폐간된 1959년 그해 독립해서 9월 충무로에 '김한용 사진연구소'를 열었다. 지금의 위치는 아니었지만 당시 국내에서 나만큼 사진과 인쇄에 관한 전문 지식을 가지고 실무를 했던 사람도 없었기에 자신이 있었다.

처음엔 영화 스틸 사진에서 시작했다. 영화 스틸 사진은 1960년 영화 '독립협회와 청년 이승만' 스틸 사진을 찍으면서 시작됐다. 깡패 임화수가 직접 제작을 맡았던 영화였다. 당시 영화 스틸 사진은 영화가 본격적인 촬영에 들어가기 전에 배우들을 등장시켜 각본대로 상황을 재연해서 촬영하는 것으로 영화에 이런 장면이 나올 것이라고 광고하는 용도로 사용됐다. 보통 30여 장 정도 찍어서 제작자한테 보여주거나 극장 앞에다 영화 예고편처럼 붙여 놨다.

그러다가 국내에서 슬라이드 컬러 현상을 직접 할 줄 아는 사진가는 거의 없어서 충무로에 있던 내가 주목받았다. 사진 촬영과 후반 작업 외에도 나는 인쇄까지 노하우가 있었기 때문에 다른 사람들은 나를 따라오기 힘들었다. 당시 1960년도 초에 우리나라 인쇄 문화가 급격히 발전하기 시작한 때였다. 1962년 1월호를 낸 국내 최초의 여성잡지인 '여원(女苑)' 표지 촬영을 의뢰를 받으면서 더 알려지자 여기저기서 광고사진 의뢰가 들어오기 시작했다.

매력적인 사진을 위해 촬영 전날 섹스도 금해

- 광고사진을 찍을 때 모델들에게 특별한 주문이 있는지요?

당시에 모델들은 대부분 가난했기 때문에 가만히 있으면 슬퍼 보였다. 광고에 모델이 슬프면 안 되니까 내가 일부러 크게 소리를 지르며 쇼를

했다. "오라이, 좋아! 다시! 다시!" 찍는 사람이 이렇게 정신없이 하면 모델도 긴장해서 계속 좋은 표정을 유지했다.

- 모델한테 어떤 것을 강조하시는지요?

촬영 전날 밤에는 남자들과 잠자리도 금하라고 여배우들에게 말했다. 아침에 모델이 피곤해 보이면 사진이 잘 안 나오니까. 사진은 내가 찍지만 "4천만 대중들 앞에 보이는 것이니 잘 나와야 하지 않겠어?"라고 말하면 배우들은 다 알아들었다. 밤에 푹 자고 아침에 샤워해서 상쾌한 느낌으로 나와야 사람이 가장 매력적으로 보인다. 그땐 매력이 안에서 풍기는데 그럴 때 촬영하면 사진이 잘 나온다.

- 당시에 어떤 배우들과 호흡이 잘 맞았는지요?

여배우 고두심이 굉장히 센스 있었다. 포즈도 알아서 잘 취했다. 남자는 최무룡이 센스가 있었다. 가수 현미 씨 남편 음악인 이봉조 씨와는 친했지만 그 외 친했던 배우는 없다.

- 그렇게 많은 배우들을 촬영했는데 왜 친한 사람이 없으신지요?

내가 일부러 멀리했다. 여배우들을 예쁘게 본다면 사진을 못 찍는다고 생각해서 먼저 냉정하게 선을 그었다. 여자를 위해 살지만 여자 때문에 망할 수 있다는 걸 알기에 집사람 빼고 평생 멀리했다.

- 사람들이 그만 찍자고 하면 어떻게 하시나요?

무조건 안 된다고 한다. 대통령 후보 5명 중 5명이 모두 나한테 와서 사

진을 찍고 싶어했다. 김영삼, 김대중 대통령 전부 1987년도 대선 후보 시절에 내가 찍었다. 너무 많이 찍어서 "이제 그만 찍자"고 하면 "1등으로 당선되고 싶으면 사진이 제일 잘 나와야 하지 않나, 절대 안 된다"고 했다. 그분들은 전부 내가 사진 찍기를 원해서 어쩔 수 없이 내 말을 들어야 했다. 하하!

- 40년 넘게 촬영한 엄청난 분량의 사진과 필름은 어떻게 보관하시는지요?

대부분 내가 갖고 있는데 광주 아시아문화전당에 필름 스캔 1만장을 우선 추려서 사용권을 기증했고, 서울역사박물관에도 300장 정도 했다. 필름에서 사진 고르는 데만 꼬박 1년 걸리더라.

- 오랫동안 수많은 사진을 어떻게 찍어 오셨는지요?

광고사진은 필요에 의해서 찍는 것이다. 신성일 가족도 광고에 필요해서 촬영했다. 이렇게 많은 배우들을 찍게 된 것도 우리나라에 인쇄 광고산업이 막 피어나던 시절에 내가 일을 했기 때문이다. 그때 사람들이 나를 원했고 오히려 사회가 나를 이렇게 만든 것이다.

디지털 카메라에 오히려 감사하고 신기술을 활용하라

- 그동안 돈은 좀 버셨는지요?

사진을 조금만 찍고 돈을 받아야 하는데 나는 엄청나게 찍었다. 많이 찍어서 좋은 사진을 골랐기 때문에 번 돈은 거의 필름이나 카메라 값으로 다 썼다.

- 카메라는 어떤 것을 사용하셨는지요?

광고를 찍을 땐 롤라이코드, 핫셀브라드, 마미야 67, 린호프 등을 주로 썼고 광고 아닌 사진은 주로 35밀리미터 라이카로 찍었다. 디지털 카메라도 종류별로 거의 다 있는데 최근엔 캐논 5D-Mark2를 썼다.

- 디지털 카메라가 나오면서 필름 시절 가졌던 노하우가 한 번에 디지털로 변했는데 아깝다는 생각은 안 드셨는지요?

이렇게 기능이 좋은 카메라가 나올 줄 누가 알았을까? 카메라 한 대로 정사진과 동영상이 다 되고, 높은 감도에 모든 게 편해졌다. 얼마나 좋은 사진을 찍는 시대인가? 카메라는 시대가 만들어낸 산물이다. 영상을 찍으려면 옛날엔 엄청난 돈이 들었는데 지금은 (기자의 카메라를 가리키며) 이런 카메라로도 찍지 않나? 옛날엔 상상도 못했다. 아쉬워도 말고 고민하지도 마라. 시대의 첨단을 왜 활용 못 하나? 얼마나 많은 사람들의 노력이 모아져서 만들어진 것일까 생각해 보라. 디지털 카메라로 난 4시간 동안 4000장을 찍은 적도 있다. 필름 때라면 이게 가능하겠나? 잘못 찍으면 바로 지울 수도 있지 않은가, 아깝긴 뭐가 아까워, 오히려 이런 시대의 혜택까지 받게 된 걸 감사해야지.

점심시간이 다가오면서 식당으로 자리를 옮겨야 했다. 근처에 잘 아는 설렁탕집이 있다고 해서 따라갔다. 식당 안에서 그릇에 수저가 부딪히는 소리, 국물을 들이켜는 소리, 깍두기 씹는 소리가 요란하게 괴롭혔지만 60년을 넘게 사진을 찍은 사진가 앞에서 두 시간을 넘게 질문해도 새로운 것들은 늘어나고 있었다.

- 의도와 다르게 사진이 나왔던 때는 없었는지요?

1963년에 달력 사진을 찍으러 경남 진해로 벚꽃을 찍으러 갔다. 그해 4월 초 벚꽃은 참 예쁘게 피어 있었다. 그런데 도착한 날부터 비가 오기 시작하더니 일주일 내내 비가 왔다. 계속되는 비에 결국 벚꽃은 다 떨어지고 기다리다 지루해서 시 외곽으로 나왔는데 청보리 밭이 있어서 그걸 찍었다. 원고는 마감을 해야 했고 결국 벚꽃 대신 청보리 사진을 달력에 실었는데 다행히 사진이 잘 나와서 달력도 잘 팔렸다.

시행착오가 많을수록 사진은 좋아진다, 계속 시도하라

- 좋은 사진을 찍기 위해선 어떻게 해야 할까요?

촬영 전에 생각을 거듭하고 시행착오가 나와도 계속 시도하라. 촬영 전에 생각을 많이 할수록 사진의 내용은 좋아진다. 시행착오를 많이 할수록 사진은 좋아진다.

- 어떤 사진가를 좋아하시는지요?

프랑스 사진가 브레송이나 골목 사진가 김기찬 같은 이들은 엄청난 노력을 했으리라 생각한다. 나도 하루 네 시간씩 자면서 남보다 세 배는 노력했다고 느끼지만 그 사람들은 나보다 훨씬 많은 시도를 한 것 같다. 그 사람들의 사진을 보면 그런 게 보인다.

- 좋은 사진은 어떤 사진일까요?

시대가 반영되야 좋은 사진이다. 또 좋은 사진을 위해선 좋은 기회가 와야 하는데 아무리 해도 사진이 안 될 때가 있다. 사진은 약간 운명적인 요소가 있는 것 같다. 그래서 사진은 어렵다. 평생 해도 끝이 없다.

기자 수첩

사진가 김한용은 기자와 인터뷰를 한 1년후 세상을 떠났다. 함박눈이 펑펑 내린 겨울 그의 이름이 걸린 스튜디오 안으로 들어섰을 때 반갑게 맞아주며 큰소리로 호탕하게 웃던 선생의 웃음소리가 인상적이었다. 하루에 네 시간씩 자는데, 좀 많이 자면 다섯 시간 정도 잔다고. 그렇게 열심히 산 덕분에 남보다 세 배는 산 것 같다고. 하지만 그가 촬영한 수많은 영화 스틸 사진과 최초의 독도 등반 기록 사진, 인물 사진, 6.25 전쟁 사진 그리고 달력과 잡지, 신문의 광고사진까지 보면 세 배가 아니라 열 배의 몫을 하고 남을 만큼 수많은 분야에서 사진들을 남기고 갔다.

기자가 가장 인상적인 두 가지 대목은 디지털 카메라에 대한 확신과 예술에 대한 솔직한 소회를 밝힌 점이다. 먼저 인터뷰에서도 털어놨듯 라이카부터 롤라이, 핫셀, 대형 카메라 등 모든 종류의 카메라를 직접 다 구입해서 사진을 찍었지만 구순의 그가 마지막에 찍었던 카메라는 삼성 갤럭시 휴대폰이었다고 했다. 그는 당시 카메라를 들기엔 너무 어깨가 아프고, 스마트폰으로도 충분히 사진을 찍는다면서 사진과 영상을 함께 찍는 시대까지 자신이 살고 있음에 너무 감사했다. 그리고는 카메라 종류가 중요한 게 아니라고 덧붙였다.

마지막으로 김한용에게 그토록 열심히 살아오셨고 많은 사진을 찍었는데, 이제 뭔가 남기신 것이 있는지를 물었더니 그는 고개를 젓고는 "예술의 길은 끝이 없어서 인생이 너무 짧다는 것을 느낀다"고 했다. 남보다 절반씩 자고 적어도 세 배의 성과는 냈다고 느끼는 사진가도 그렇게 지나간 시간을 아쉬워한 것이다.

무궁화소녀

인물

©박수연

"당신은 특별하다"고 하면 예쁜 사진이 나와

화관을 쓴 볼이 빨간 소녀가 놀란 듯 카메라를 응시한다. 꽃밭에서 맨발로 노는 앨리스는 토끼를 좇기도 한다. 파스텔로 그린 동화책 삽화처럼 빨강과 분홍, 연초록이 뒤섞인 프레임 안에 눈길이 고정된다. 인스타그램(Instagram)에서 '무궁화소녀'라는 이름으로 알려진 박수연이 사진을 올릴 때마다 10만명이 넘는 팔로워들은 열광한다.

인스타그램을 시작한 지 얼마 안 됐지만 벌써 가수 가인, 다비치, 백아연, 유승우와 윤아의 앨범 커버와 프로필 사진들을 찍었다. 책을 내거나 전시회를 연적도 없고 오직 소셜 미디어나 블로그에 친구들 찍은 사진을 취미로 올리다가 유명해졌다.

독학으로 배운 필름 카메라

니콘 FM2나 야시카, 올림푸스 같은 35미리 구형 필름 카메라에 아그파 필름으로 찍는 그녀는 사진을 정식으로 배운 적이 없다. 렌즈를 돌려 조리개를 조였다 여는 것도 남대문 중고 카메라 파는 상인들에게 배웠다. 필름 현상도 여섯 롤 정도 망치면서 데이터를 알게 되었다고 했다. 필름을 고집하는 이유를 물었다.

"빛에 따라 색감이 달라지는 게 흥미롭다. 지나치게 선명한 디지털 사진

보다 필름은 빛에 따라 공기까지도 바뀌는 게 너무 매력적이다. 섬세하고 질감도 잘 느껴진다. 카메라 셔터를 누를 때 '텅'하는 울림도 짜릿하다. 과정이 복잡해도 감수할 만큼 필름 사진의 매력이 있다"

"당신은 특별하다"며 바라볼수록 좋은 사진이 나온다

무궁화소녀는 예쁜 것들에 관심이 없다고 한다. 잡초, 낡은 집, 엉망으로 놓인 것들에게 정이 가고 그런 것들이 외려 새롭다는 느낌이 든다고. 언젠가 남들이 다니지 않는 시골 길에서 낯선 느낌을 받고 '이걸 사진을 찍을 수 있을 것 같다' 싶어 시도한 후 만족스러운 결과가 나와 자신감이 생겼다.

무궁화소녀라는 이름은 무궁화라는 꽃의 아름다움을 사람들이 잘 모르는 것 같고, '일편단심'이나 '끈기'같은 꽃말처럼 살고 싶어서 지었다. 사람들의 상처를 듣고 사진을 찍을 때 사진으로 사람을 치유해주고 싶은 마음이라고 했다. 심혈을 기울여서 바라봐주고 아름답게 담아줄 거라는 마음을 갖고 노력하면 좋은 결과가 나왔다. 사진 속 인물들에게 '당신은 특별하다'는 것을 계속 알려준다.

평균 일주일에 두 명 이상 의뢰를 받아 촬영하는데 촬영 땐 하루를 거의 비워 놓는다. 우선 어떻게 찍을 건지 파워포인트로 준비한다. 대학에서 애니메이션을 전공했기 때문에 사진보다 머릿속에 그려지는 그림을 스케치해 본 후 사진으로 재현한다.

그런데 사진가의 고민은 이제껏 혜택을 봐왔던 소셜 미디어에서 비롯되기도 한다. 사람들이 원하는 사진만 계속 찍어야 할지, 화려하지 않은 사진보다 화려한 사진들에 하트가 더 많이 나오는 인스타그램의 현실이 고민이라고 한다.

모델의 꿈을 묻고 교감한다

- 사전에 대상과 어떻게 교감하고, 어떤 이미지를 예상하고 준비하나?

살면서 가졌던 꿈이나 이상에 대해 묻는다. 꿈꿔왔던 자신의 모습을 글, 그림, 음악, 제한 없이 다양한 종류를 받아보고 그들의 생각을 나만의 해석으로 사진 이미지로 표현한다.

- 작업에서 가장 중요하게 생각하는 것은?

색감과 분위기, 피사체가 완전해 보이는 각도, 그리고 느낌이 가장 중요하다. 보았을 때 나의 느낌을 담는 게 중요하다. 어떻게 말로 더 설명하기가 어렵다.

- 만족스러운 사진이 나오지 않으면 어떻게 하나?

찍어낸 사진에 만족하려고 스스로를 한계로 내모는 예민한 부분이 있다. 그 때문에 결과는 부드럽게 넘어가는 편이어도 만족스럽지 못할 땐 깊이 슬퍼하고 크게 반성한다. 반성을 토대로 늘 연마하려 한다.

모든 인물 사진은 어렵다

- 독학으로 사진을 배웠을 때 가장 어려웠던 점은?

조금 외로웠지만 모르는 것은 인터넷에서 검색하고, 남대문시장 카메라 상인들에게 여쭈어보고, 조명은 스튜디오 사장님께도 여쭈어 보았다. 모든 처음은 시간이 많이 필요하기 때문에 천천히 어려운 것도 즐겁게

배웠다.

- 앞으로 누구를 찍고 싶나? 인물 아닌 다른 피사체는?

내가 하나 더 만들어져서 나를 찍어보고 싶다. 불가능하겠지만 가끔 타이머로 나 자신을 남기기도 한다. 그리고 나중에 만나게 될 나의 사랑하는 사람과 주변에 사랑하는 사람들을 자주 찍고 싶다. 그들은 연출이 아니어도 자연스러운 있는 그대로도 사진이 편안하고 행복해질 것이다.

- 지금껏 가장 촬영하기 어려웠던 인물은?

사실 모든 인물들이 어렵다. 그들을 완전히 이해하고 있는 그대로 내면까지 보려면 마음을 느끼고 직감을 느껴내야 한다. 나는 피사체가 행복해하는 사진을 찍고 싶다. 그래서 늘 어렵다.

기자 수첩

무궁화소녀 박수연은 동화책 삽화 같은 그림을 인물 사진으로 턱턱 찍어낸다. 보통 필름을 쓰다가 디지털로 바꾸면 몽글몽글한 필름의 느낌을 아쉬워하면서도 편의성 때문에 디지털로 갈아타지만, 무궁화소녀는 필름을 망쳐가면서 남대문 카메라 상인들에게 조리개와 노출을 배워가며 사진을 찍었다.

하지만 사진가는 2020년부터 필름 대신 디지털 카메라인 캐논 R6로 찍는다고 했다. 코로나 팬데믹으로 전 세계에서 여행이나 행사가 아예 사라지자 사진업계도 큰 불황을 맞았다. 그나마 유지되던 필름 공장들이 거의 문을 닫아서 35밀리미터 필름 한 롤이 4천 원에서 3만 원씩으로 오르고, 1인당 구매도 두 개 이상 할 수 없기 때문이었다. 그녀는 필름으로 사진을 찍지 못하는 현실을 여전히 아쉬워하면서도 디지털 사진에 잘 적응하고 있다고 했다.

그의 작업에서 놀라운 점은 집중력과 준비성에 있었다. 인물 촬영을 찍다보면 결과보다 더 좋은 사진을 찍는 아이디어들이 촬영 중에 나올 때가 많다. 그런데 그녀가 연출하는 사진 속 인물들은 대부분 먼저 상대와 대화를 통해 알아가면서 감각을 확장해서 촬영 모습을 미리 구성한다. 연출하는 인물 사진은 그래픽이 아닌 실사 촬영의 어려움이 있는데 이는 상대가 정물이 아닌 사람이기 때문이다. 이를 무궁화소녀는 모델과의 소통을 통해 극복한다.

근황에서 사진가는 얼마 전 한 달간 지방까지 가서 촬영한 인물의 모습이 마음에 들지 않는다며 삭제를 요구해서 자신의 사진을 돌아보는 계기를 가졌다고 했다. 그럼에도 여전히 BTS, 이달의 소녀 츄, 백예린 등의 아이돌 가수들의 사진으로 끝없이 요청 받으며 "아직도 사진이 재밌다"고 했다.

주명덕

다큐멘터리

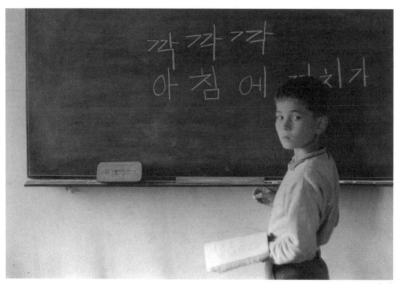

전쟁 혼혈 고아들을 세상에 알리다

"네 누이 일하는 데 한 번 가봐라."

어머니는 일주일간 집에 안 들어오는 딸이 걱정되자 아들에게 찾아가 보라고 시켰다. 주명덕은 누나가 자원봉사로 일하던 서울 불광동의 한 고아원을 찾아가 만나면서 그곳을 반드시 사진으로 찍겠다고 결심한다. 1963년 스물셋 대학생 주명덕이 다큐멘터리 사진가로 시작하는 순간이었다.

서울 송파구 한미사진미술관에서 사진가 주명덕을 만났다. 사진가는 젊은 시절 찍었던 사진들을 다시 전시한다고 하니 "남사스럽고 부끄럽다"고 하면서도 평생 사진을 찍게 된 계기가 된 전시라고 한다.

1966년 서울 조선호텔 건너편 중앙공보관화랑에서 열렸던 주명덕의 사진 전시회, 〈포토에세이 홀트씨 고아원〉는 전쟁 이후 혼혈 고아들 문제를 드러낸 국내 최초의 사회적 다큐멘터리 연작이었다. 전쟁이 끝나고 얼마 안 된 모두 가난한 시절이었다. 전시를 끝낸 사진들을 모아 출간한 사진집이 〈섞여진 이름들〉(1966)이다.

아픈 역사와 마주하다

그 시절 우리는 '고아 수출국'이라는 부끄러운 꼬리표를 갖고 있었다. 전쟁에서 가족을 잃거나 버려진 어린이들은 고아원으로 갔다가 입양되는 경우가 많았다. 외국으로 유학을 가던 학생들은 비행기표 값을 아끼기 위해

외국에 아이를 데려다 주고 돈을 받던 때였다. 외국으로 입양을 간 아이들은 간혹 좋은 가정에서 살면서 음악가나 장관이 되는 경우도 있었지만, 대부분 버려졌다는 정신적인 고통을 겪어야 했다. 어떤 입양아들은 나라를 세 번씩이나 옮기면서 이방인 취급을 받았다.

국내에선 피부색 다른 아이들이 우리말을 쓰는 것에 대해서도 혼혈아라는 꼬리표를 붙이면서 철저히 이방인 취급을 하고 있었다. 당시 발표한 사진에는 경계의 눈빛으로 렌즈를 정면으로 응시하는 아이들이 있었다. 그렇다고 사진이 모두 어둡거나 숨으려고 하지도 않았다. 천진난만한 웃음이나 장난스러운 표정, 햇빛을 등지고 기도하는 소년도 있다.

백인처럼 보이는 소년이 칠판 앞에서 한글로 '깍깍깍 아침에 까치가'라고 쓰다가 뒤돌아 카메라를 응시한다. 장난감 총을 든 아이와 소년들이 양달에서 햇볕을 쬐고 있다. 각기 다른 피부색을 가진 소년들이 얼굴을 맞대고 있지만 눈동자는 빛나고 있다.

사진을 보는 순간 처음 드는 감정은 미안함과 안쓰러움이다. 아이들은 전쟁의 아픈 역사를 떠올리고 전후 한국 사회가 어떠했는지를 떠올리게 한다. 전쟁 후에 겨우 살아남아야 했던 부모들이 선택한 흔적이었다. 주명덕은 3년 동안 그곳 고아원을 찾아가 아이들과 만나며 친해졌다. 원생들과 편지도 하고 좋아할 만한 장난감을 사다 주기도 했다. 하지만 지금은 누구도 연락이 닿지 않는다고 사진가는 쓸쓸하게 말했다.

여학생과 친해지고 싶어 시작한 사진

사진가 강운구와 더불어 국내 1세대 다큐멘터리 사진가로 손꼽는 주명덕은 어떻게 처음 사진을 시작하게 되었을까? 궁금해서 묻자 "그거 재밌는 이야기"라면서 사진가는 과거를 들려주었다. 대학교(경희대 사학과) 때 등산에 빠져 있던 주명덕은 60년대 당시엔 대학에 사진학과도 없었고 서울에 있던 대학들이 연합한 사진 동아리 하나만 있었다고 했다.

대학교 연합 사진 동아리에서 사진 가르치시던 선생이 어느 날 산악 사진을 찍겠다고 주명덕이 있던 산악 동아리를 방문한다. 이후 그 선생님이 계신 사진동아리를 우연히 찾아갔다가 예쁜 여학생을 보게 된다. 그리고 그녀와 친해지고 싶어서 사진을 시작했다. 사진을 시작한 것이나 홀트 사진 작업을 시작한 것도 모두 우연의 연속이었다.

그렇게 사진을 찍기 시작하던 시절, 광산업을 하시던 아버지가 어느 날 살던 마을 우체국에 가서 송금을 하라고 시켰다. 심부름을 가던 길에 사진 가는 우연히 카메라점에 가서 봤던 니콘 한 세트에 필이 꽂혀 그냥 그 돈으로 사버렸다. 아버지에게 꾸중은 들었지만, 이후 사진가의 초기 사진들은 모두 니콘F로 촬영되었다. 니콘F는 35밀리미터 니콘 카메라 F시리즈의 최초 모델이자 35밀리미터 SLR 카메라의 기본이 되었던 모델이다.

70년대 사회를 기록한 '한국의 가족' 연작

주명덕은 홀트 전시회 이후 잡지사에서 사진기자로 일하다가 월간중앙의 창간 멤버로 1968년에 입사했다. 사진기자를 하면서 '인천 차이나타운', '이태원', '용주골', '무당촌' 등의 주로 소외된 지역 사람들을 찾아다니며 사진으로 기록했다. 이후에 가족을 소재로 전국을 다니면서 연재를 했다.

주명덕은 '한국의 가족' 연작을 기획하면서 형님은 미국에, 누님 한 분은 캐나다로 또 다른 누님은 외교관의 부인의 되어 전 세계를 다닌다면서 사진가 스스로 형제가 많은 집을 부러워했다. 1970년대는 한국도 미국처럼 핵가족화가 진행되던 시절이었다. 그러나 월간 잡지에 실린 사진까지도 나라가 간섭하던 암울한 시절이었다.

남산 중앙정보부는 시리즈의 빈부 계층별 시리즈 기사와 함께 서울 중랑교 둑 판자촌을 찾아가서 가족들이 찬송가 부르고 기도하는 모습을 찍은 주명덕의 사진을 문제 삼고 보도를 막았다. 결국 한국이 핵가족이 되어가는 과정을 3년 동안 작업하자고 했다가 1년밖에 못 하고 그만둘 수밖에 없

었다 그럼에도 주명덕은 자신의 '한국의 가족' 연작이 50여 년 사진 인생에서 가장 의미 있는 작업이었다고 말했다.

아직 현역이라 후배들은 경쟁자

이후에 다큐멘터리 사진을 계속 찍었지만 써주는 매체도 없었고 검열이 심해서 5공화국 때까지는 아무것도 못 했다고 했다. 예술가의 표현의 자유를 막았던 세상에 좌절한 주명덕은 이후 광고사진과 풍경사진으로 방향을 돌린다.

그래도 그는 지인들이 많았고 자신의 사진을 좋아했던 친구들에게 의뢰가 들어왔다. 피어리스 화장품, 한샘 인테리어 등에서 광고를 촬영했고, 이전까지 일본식으로 밝게 촬영해서 보여주던 인테리어 사진과 다른 광고사진을 찍게 된다. 이후 산이나 풍경 사진을 찍기도 했다. 수많은 사진계 후배들은 그의 길을 따랐다.

팔순 나이에도 안동에 작업실을 둔 그는 최근까지도 고건축 사진 작업을 하고 있다. 한미사진미술관 전시회엔 그의 초기 60년대와 70년대 사진 작업과 당시 프린트들이 함께 전시되었다. 한 시간이 넘게 이야기를 듣고 사진집을 보면서 마지막으로 후배들에게 한마디 충고를 해달라고 졸랐지만 "아직 나도 현역이라 그들이 경쟁자라고 생각한다"며 웃었다.

©주명덕

ⓒ주명덕

기자 수첩

생존한 원로 사진가들 가운데 여전히 주명덕은 사진을 찍고 전시회를 연다. 사진가의 이름을 알린 '포토에세이 홀트씨 고아원' 외에도 시립아동병원, 한국의 가족, 한국의 고건축, 60년대 광화문 거리 등의 사진이 있다. 수많은 사진들 가운데 '홀트씨 고아원'을 중심으로 인터뷰가 오간 이유는 아무도 하지 못한 사진가만의 독보적인 작업이었기 때문이다.

국내 많은 다른 다큐 사진가들의 작업이 미군부대 앞이 있는 동두천이나 의정부 등에서 이어졌고, 최근에 다문화 가정이나 사회적 약자들이라 할 수 있는 퀴어, 탈북민, 노숙인, 쪽방 등의 작업들도 거슬러 올라가면 사진가 주명덕이 혼혈 고아 문제를 정면으로 제기한 전시에서 비롯되어 현재까지 이어진 것으로 볼 수 있다. 주명덕은 최근까지도 한국의 고건축 사진 작업을 이어왔으며 자신이 이 땅에서 살고 있는 한 사진으로 남겨야 할 가치가 있는 것이면 무엇이든 남기고자 했다.

인터뷰 말미에 "아직 나는 현역이라 그들(후배 사진가들)을 경쟁자로 생각하기 때문에 할 말이 없다"고 잘라 말한 것이 인상적이다. 사실 사진가들에게 무슨 해설이 필요할까? 사진가는 사진으로 말할 뿐이다. 주명덕은 이제껏 기록한 사진들로도 충분히 말하고 있다. 카메라는 빛이 아니라 어둠 속에서도 포커스를 맞추고 찍어야 한다고.

김영준

패션

©김영준

인물의 개성을 보여주려면 상대와 소통하라

〈보그(Vogue)〉나 〈바자(Bazaar)〉 같은 유명 패션 잡지들을 보면 이걸 누가 찍었을까 궁금하게 만드는 사진들이 가끔 있다. 그런 사진들 중 요즘 '포토그래퍼 김영준'이라는 이름을 자주 본다.

"어제는 송중기, 오늘은 전지현, 내일은 박보검."

김영준(36)의 요즘 촬영 스케줄이다

그와 오랫동안 알고지낸 이광걸 전 보그코리아 광고국장은 "요즘 연예인들이 제일 선호하는 패션 포토그래퍼"라며 뛰어난 기획력을 갖춘 데다가 모델이 되는 연예인들과 꾸준히 원만한 관계를 유지하기 때문이라고 했다.

서울 논현동에 있는 그의 이름을 딴 스튜디오를 찾았다. 해외 출장에 계속되는 촬영 스케줄 때문에 만나는 약속을 잡기가 쉽지 않았다. 가장 최근 해외 출장지는 프랑스 칸 국제영화제였는데 영화배우 하정우가 김영준을 지목해 촬영을 맡겼다. 이날도 오후 내내 걸그룹 씨스타의 새 앨범 표지를 촬영하느라 틈틈이 짬을 내 인터뷰에 응했다. 잠시 숨을 돌리는 틈에 이것저것 물었는데, 김영준은 성의껏 대답하면서 여유를 잃지 않았다.

- 어떻게 처음 사진을 시작했나?

고등학교 때 사귀던 여자 친구가 권해서 시작했다. 처음 카메라로 사진 찍어서 필름 현상과 인화를 다 해보니 인물 사진을 찍는다는 게 너무 좋

앗다.

- 왜 인물 사진이 좋은가?

이 시간, 이 순간을 나만 기록하고 모든 것이 사라지기 때문이다. 대학에서 사진을 전공했지만 정물은 학교 다닐 때도 안 찍었다. 교수님께 말씀드려서 중형 카메라로 인물만 찍었다. 같은 인물 사진도 매번 똑같이 못 찍는다는 게 나는 좋다.

- 인물 사진을 찍을 때 어떤 것을 준비하나?

누구든 촬영 전에 어떤 느낌을 찍을까 먼저 개념을 잡으려고 한다. 예를 들면, 배우 하정우를 처음 찍을 때 그가 나온 영화를 다 찾아봤다. 그러다 보면 그 배우의 성격과 개성이 떠오른다.
영화배우 설경구는 사진 찍히는 것을 정말 싫어했다. 촬영 전에 눈을 감고 스타일리스트가 설경구를 만져주는데 인상을 팍 쓰고 있었다. 억지로 해서 나올 사람이 아닌 줄 알고 솔직하게 그에게 다가가서 말했다. (사진)찍기 싫어하는 콘셉트로 가겠다고 했더니, 미간에 인상을 팍 찌푸리더라. 평소 같으면 수백 컷 찍는 촬영을 딱 열다섯 컷 만에 끝냈다. 억지로 더 뭘 만들 필요가 없었다.

- 촬영하는 상대가 어색해하면 어떻게 하나?

어려운 일이긴 하다. 하지만 나는 모델들을 컨트롤하는 게 재밌다. 어렵지만 그렇게 개념을 잡고 결국 좋은 사진이 나왔을 때 그게 보람이 있다.

- 아까 보니 크게 주문 없이 촬영하던데?

나는 천천히 원하는 방향으로 끌고 가는 스타일이다. 처음에 30컷, 40컷은 모델이 하고 싶은 걸 놔두고 조금씩 내가 원하는 방향으로 촬영을 바꿔본다. 사진 촬영도 사람과 사람이 만나서 하는 일이기 때문에 모델들과 커뮤니케이션이 중요하다.

- 인물 사진을 촬영할 때 어떤 것들을 고려하나?

무엇보다 인물은 표정이 중요하다. 그래서 원하는 표정을 잡기 위해선 모델과 소통이 필요하다.

- 사진의 아이디어는 어디서 구하나?

인물과 패션이 약간 다르다. 인물은 촬영 대상이 궁금해질 때 그 배우가 나온 영화를 찾아보는 편이다. 사전에 내가 이런 걸 찍었으면 좋겠다고 상상을 많이 한다. 가수들 새 앨범 자켓을 찍는다면 어떤 콘셉트가 맞을지 전부 들어봐야 한다. 반면 패션은 콘셉트가 극명하니까, 관련 자료를 찾는 경우가 많다.

- 기억에 남는 사진이 있다면?

군대 있을 때 집이 이사를 갔는데 학교 다니면서 찍었던 사진들이 통째로 사라졌다. 극장 동시상영관들을 찍은 게 있는데 모든 필름과 사진이 싹 다 없어져 버렸다. 당시 아버지 금고에 있던 카메라만 빼고 암실 장비까지 싹 사라졌다. 누가 의도적으로 훔쳐간 것이다. 찾아내라고 이삿짐센터에 가서 항의했지만 결국 못 찾았다. ASA 1600으로 극장 안에서

몰래 찍었던 사진들이었다. 서울 시내 극장들이 전부 복합상영관으로 넘어가면서 청계천 주변에 작은 동시상영관만 남아 있어서 내가 찍어 둔 것인데 전부 다 없어진 것이 너무 아깝다.

- 요즘 따로 하는 작업이 있다면?

인물 뒷모습에 관심이 많다. 내 분야가 아니라 그런지 상황을 만들지 않고 찍는 다큐멘터리 사진가들이 참 대단한 것 같다. 작년 11월에 화보 촬영 때문에 하와이를 갔는데 바닷가에 사람들이 전부 바다를 보고 있었다.

한 번은 뒷모습의 노부부를 찍어서 주변 사람들에게 보여줬더니 전부 "낭만적인 노부부 풍경"이라고 하더라. 원래 싸우는 모습을 찍었는데, 그렇게 사람들의 뒷모습은 표정을 볼 수 없으니 상상하게 만드는 것 같다. 그때부터 뒷모습에 관심을 갖게 됐다. '사람들 표정이 어떨까?'라는 의문을 가져오는 상황이 재밌다.

다른 하나는 "기록하다"라는 콘셉트로 인물 사진을 기록하는 것이다. 이건 나만 찍었다는 것을 기록하기 위해, 가장 좋아하는 이병헌 씨를 제일 먼저 찍고 싶다. 빠르면 올해 후반 아니면 내년 초부터 시작하려고 한다.

- 이제껏 찍은 사진들도 거의 인물이 아닌가?

그동안 촬영한 사진들은 잡지나 광고를 위한 것들이 맞다. 어제는 송중기, 오늘은 전지현, 내일은 박보검… 어떨 땐 뿌듯하지만, 모두 의뢰가 들어와서 일했던 것들이라 온전히 나의 것이라 할 수 없다. 언젠가 누가 내 사진들로 모아서 책을 만들자고 찾아본 적이 있다. 하지만 찾다가 포기했다. 그렇게 해서 사진을 내보내는 건 내 성에 찾지 않을 것이다.

기자 수첩

4년 만에 통화한 김영준은 여전히 바자(Bazaar)나 데이즈드(Dazed) 등의 패션 화보잡지에서 김태리, BTS 등의 배우나 아이돌 가수들을 촬영하고 있었다. 다만 전처럼 사진과 영상을 병행하지 않고 사진에 집중해서 일한다고 했다. 사진가는 최근 유행하는 틱톡이나 릴스 같은 숏폼 콘텐츠(short form content)가 패션 사진의 영역에는 영향을 주지는 않는다고 했다.

다만 패션 화보가 과거 잡지와 같은 인쇄 매체보다 인스타그램 같은 스마트폰으로 보이니 사진의 앵글도 클로즈업 사진들이 더 많아졌다고 했다. 최근의 패션사진 트렌드는 전보다 더 자유로워졌는데, 조명이나 헤어메이크업도 되도록 틀에서 벗어나도록 진행하고, 모델의 포즈도 순간적인 포착처럼 자유롭게 움직이다 촬영하는 경우가 많아졌다고 했다.

김영준이 촬영한 모델들은 배경이나 소품보다 인물 자체의 표정을 지극히 개성 있게 강조한다. 그래서 아무것도 없는 빈 벽이나 가구도 가끔 자연스럽게 앉을 때 필요한 의자 정도만 보인다. 인물의 표정이 자연스럽다 보니 사진을 보면 어색하다는 느낌보다 배우가 출연한 드라마나 영화의 배역과 어울린다는 생각이 든다. 한편으로는 사진들이 영화의 스틸 컷처럼 보이기도 한다. 아니나 다를까 김영준은 촬영 전에 배우를 찍을 때는 그가 출연한 영화를 전부 본 후 어떻게 촬영할지 구상한다고 했다.

가끔 드라마나 영화에서 나오는 패션 사진가들은 까다롭고 권위적이며 제멋대로인 것처럼 묘사된다. 그래서 모델을 찍소리 못 하게 하고 카메라 앞에 선 사람은 누구든 고생시키는 '갑'처럼 그려지는데 현장에서 가보면 그 반대인 경우가 많다. 바쁘고 몸값 높은 유명 연예인들은 사진가들에게 대부분 더 까다롭게 군다. 그런 여러 변수들을 극복하고 시간 내에 가장 화

려한 결과물을 보여주려면 김영준처럼 상대와 소통하거나 미리 준비해서 가는 수밖에 없다. 단순히 패션사진가들뿐 아니라 사람을 카메라 앞에 세우고 사진 찍기 위해서는 상대를 안심시키고 믿게 해야 한다.

'지금 나를 찍는 저 사람은 내가 좀더 멋지게 나오게 최선을 다할 거야'라는 믿음을.

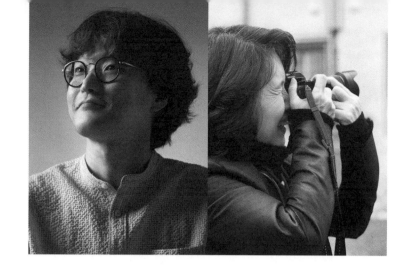

김선기와 최영귀

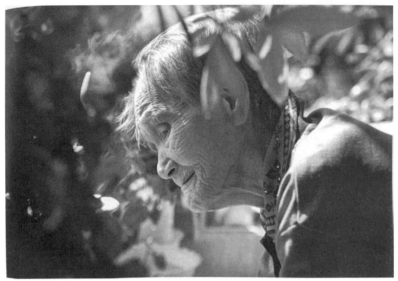

©김선기

©김선기

사진으로 기록한 가족의 죽음

코로나바이러스가 전 세계에 확산된 후 끔찍한 외신 사진들이 연일 쏟아졌다. 남미의 에콰도르는 시신들이 비닐에 싸여 거리에 방치되고 스페인에선 장례시설이 부족해서 아이스링크에 임시 영안실을 차리고 나무 관이 모자라서 바로 화장할 시신을 종이 관에 모아두었다.

가장 충격적인 모습은 미국 뉴욕에서 나왔다. 흰 천으로 덮은 코로나19 사망자들의 시신을 지게차로 들어 냉장용 트럭에 싣고 있었다. 뉴욕은 코로나 팬데믹 초기에만 수만 명이 사망했다. 가족들은 감염 위험 때문에 고인들과 인사도 못 하고 보내야 했다. 눈으로 안 보이는 미생물한테도 꼼짝 못 하는 인간의 나약함을 생각한다. 타인의 고통을 어떻게 함부로 말할까?

가정의 달을 맞아 열린 두 개의 사진전은 가족의 죽음을 소재로 했다. 김선기의 '나의 할머니, 오효순'과 최영귀의 '모놀로그'가 그것이다. 김선기의 사진들은 치매에 걸려 죽음을 앞둔 할머니를 기록했고, 최영귀는 남편과 사별 후 상실과 슬픔에 빠진 사진가 자신의 모습을 찍었다.

김선기는 치매환자인 할머니와 옆에서 돕는 어머니를 15년 동안 기록했다. 어느 오후 베란다에서 볕을 쬐는 할머니의 모습에서 따뜻함을 느꼈다. 사진 갤러리 류가헌에서 열린 김선기의 '나의 할머니 오효순'은 치매로 기억을 잃어가는 할머니의 모습을 보여준다.

어린 시절 가끔 명절에만 만났던 할머니와 갑자기 함께 살게 된 사진가는 고통스러운 기억들을 조심스럽게 고백했다. 사진가는 15년 전 치매로

할머니와 함께 살게 된 이후 지난해 3월 돌아가시기 두 시간 전까지 할머니를 사진으로 기록했다.

치매 할머니에게 남은 뚜렷한 기억의 흔적

책으로 묶은 흑백 사진 몇 장이 눈길을 끈다. 잎이 무성한 꽃과 넝쿨이 그려진 외투를 입고 가방까지 들고 나온 할머니의 뒷모습, 책의 첫 사진이다. 아파트 입구 계단에 앉아 어딘가로 가고 싶으나 목적지도, 가는 방법도 잊어버렸다. 치매 초기에 할머니는 이유 없이 집을 나가서 돌아오지 않았다. 할머니가 밤새 소리치는 날엔 가족들도 뜬 눈으로 새워야 했다.

곰 인형을 찍은 사진 한 장이 눈에 띄었다. 곰의 코 주변이 검은 실로 수염처럼 튀어나와 있었다. 무슨 사진일까? 치매에 걸린 할머니가 만들던 인형 바느질 자국이라고 했다. 일제 때 세상을 먼저 떠난 남편을 대신해서 할머니는 삯바느질 하나로 혼자 6남매를 키웠다.

치매 환자들도 오래 반복한 몸의 기억을 잊지 않는다. 서랍을 다 꺼내 놓고 정리하거나 곰인지 사람인지 모를 인형의 얼굴에 눈썹과 수염을 바느질하는 것도 할머니의 인생에서 가장 자랑스럽고 살아있음을 확인하는 기억이었다.

사진가는 치매에 걸린 시어머니를 15년 동안 도왔던 그 지극한 모습을 사진으로 기록했다. 사진가는 이 사진들을 엄마에게 바쳤다. 수저로 할머니에게 밥을 떠 드리거나, 고된 하루에 세수를 하며 숨을 돌리는 순간도 있었다.

어느 봄날 오후 베란다에서 볕을 쬐면서 생각에 잠긴 할머니 얼굴 옆모습이 전시회 대표 사진이 되었다. 백발과 주름으로 가득한 얼굴, 생각에 잠긴 눈빛이지만 입 꼬리가 올라가서 미소처럼 보인다. 자랑스러운 엄마로, 가장으로 살아온 할머니는 치매에 걸려도 바느질했던 손만은 기억하고 있

었다.

사진가의 어머니는 누구에게도 맡기지 않고 15년 동안 할머니를 집에서 보살폈다. 김선기의 사진에는 가족에 대한 아픔을 함께 나누는 이야기와 간절한 사랑이 담겨 있었다. 사진가에겐 가족의 기록이자 헌사였고, 이 시대에 사는 우리에게는 가족의 의미를 다시 상기시키는 사진들이었다.

남편과 사별한 사진가의 독백

서울 종로 '공간291'에서 열리는 최영귀(66)의 '모놀로그(monologue)'는 남편이 떠난 후 상실감으로 가득한 현재의 고통스러운 모습을 독백처럼 풀어서 보여주고 있다.

사진들은 셀프 포트레이트(Self-Portrait) 형식으로 촬영되었다. 셀프 포트레이트는 사진가가 자신을 피사체로 촬영해서 표현하는 방법이다. 폐암 진단 후 7개월 만에 세상을 떠난 남편과 이별한 사진가는 늦은 나이에 배운 사진만이 슬픔의 언덕을 넘는 방법이라고 생각했다.

전시장에서 만난 사진가는 너무 내면의 모습을 보여주는 것 같아 부끄럽다며 사별 후 불안하고 고통스러운 작가의 심리 상태를 사진으로 표현했다. 기자와 묻고 답하는 말과 모습에서 전시장에 걸린 사진들처럼 상실감이 느껴졌다.

정장을 차려 입은 중년 부부는 사진으로 남아 벽에 걸려 있지만 그것을 침대 위에 쓰러져 어깨를 드러내고 사진을 바라본다. 침실 밖으로 나갈 만큼 아직 슬픔이 가시지 않았다. 싱크대 구석에 으깨진 딸기가 버려진 사진 한 장이 눈에 띄었다. 사진가는 평소라면 상해서 버린 딸기가 아무렇지 않겠지만 시간이 지났다고 버려지는 모습에 마음이 아팠다고 했다.

남편의 옷장 속이나 식탁 밑에 숨어 들어가 있는 모습들도 고통에서 벗어나려는 몸짓으로 보인다. 남편의 구두 한 쪽에 두 발을 억지로 넣어 보거

나, 머리에 꽃을 얹고 깊은 숲 속으로 숨기도 한다. 하얀 눈밭과 바다로 걸어가고 있는 모습도 있다. 제 정신이 아닐 수 있는 행동과 모습들은 슬픔의 깊이를 헤아리게 한다.

가장 인상적인 한 장은 하얀 천 위에 교차된 두 손이다. 사진가가 고인과 작별을 하는 순간이었다. 빨갛게 혈색이 도는 사진가의 손과 달리 고인의 손은 푸르다. 사랑하는 사람과의 마지막 손길이 사진을 보는 사람의 심장을 후벼 판다.

사람이 죽은 후 가장 슬픈 건 '더 이상 따뜻한 손을 만지지 못하는 것'이라고 누군가가 말했다. 꽃들이 지천으로 피어난 이 봄, 살아남은 가족들은 어딘가에서 조용히 눈물을 닦고 있을 것이다.

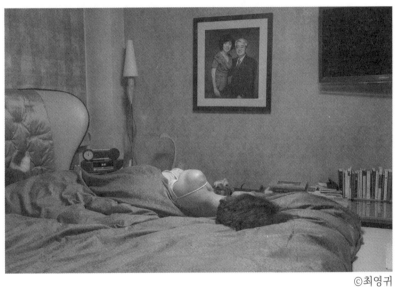

기자 수첩

2년 만에 통화한 김선기 사진가는 지난해 늦가을 아기가 태어났다고 알려왔다. 그렇게 또 시간이 흐르고 새 가족이 늘어나서 직장(방송국 촬영감독) 일로 바쁘게 살며 잊고 있던 가족 사진을 다시 찍기 시작했다. 전몽각 사진가의 '윤미네 집'처럼 딸 윤미가 태어나서 결혼하는 모습까지 성장과정을 자신도 아기가 커가면서 찍을 거라 했다.

김선기의 '나의 할머니 오효순'은 가족에 대한 뜨거운 사랑을 담은 일기 같은 사진들이다. 자신의 아픈 가족을 드러내며 촬영한다는 것은 결코 쉽지 않은 결심과 설득이 있은 후에 가능한 일이다. 그래서 흑백에 담은 김선기의 사진마다 스토리가 담겨 있다.

치매 환자가 있던 가족들은 이 사진들의 의미가 어떤 것인지 공감한다. 자신이 누군지, 어디서 왔고 어디로 가야 하는지 모르는 할머니가 아파트 입구에서 목적지를 몰라 누군가를 기다리고 있는 모습, 꽃무늬 가득한 할머니의 남방과 수저로 밥을 떠주는 어머니의 모습에서 우리의 모습이었음을 느낀다. 고령화 사회로 진입한 대한민국에서 김선기의 의미있는 작업은 이제 새로운 아기가 태어나면서 또다른 삶의 여정으로 이어질 것이다.

한편, 최영귀 사진가는 지난 전시 이후 셀프 포트레이트(self-portrait) 형식의 또다른 메이킹포토 작업을 통해서 자신의 슬픔이 전과 다를 바 없지만 조금씩 다른 형식으로 사진작업을 진행중이라고 알려줬다. 사진가는 "미어지는 가슴으로 식탁 밑에 숨어들거나 얼이 빠져서 숲 속을 헤매는 만큼 어렵고 힘든 자신의 모습을 발견"했다는 그녀는 이런 모습들을 사진으로 다시 재현해서 보여주었다. 다음 작업은 타인의 가족의 상실이나 기억에 관한 인물과 정물 사진 작업을 준비중이라고 했다.

사실 김선기와 최영귀는 이 책에 다른 사진가들만큼 알려지거나 오랫동

안 꾸준한 작업을 발표한 사진가들은 아니다. 하지만 이들이 작업한 대상에 대한 접근과 표현 방법들은 진실되고 주목할 가치가 있다. 가장 창의적인 이야기는 바로 사진가 자신이나 주변 인물에서 나온다. 그 중에서도 가족의 죽음을 드러내며 다큐멘터리로 기록하고, 셀프 포트레이트로 보여준 방식은 다른 사진가들에게 많은 참고가 될 것이다.

구와바라 시세이

다큐멘터리

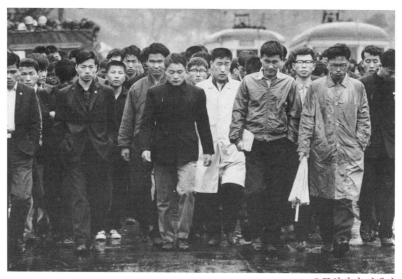

한국 현대사를 기록하는 일본 사진가

1960년대 이후 우리나라 현대사를 60년 동안 사진으로 기록하고 있는 일본인이 있다. 1964년 처음 찾은 후 사진가 구와바라 시세이(桑原史成)는 지난 51년간 해마다 방한하며 사진을 찍어 왔다. 한일회담 반대시위, 베트남 파병, 한국의 역대 대통령 선거들과 민주화 시위 같은 역사적인 현장뿐 아니라, 미군 부대 앞 기지촌이나 서울 청계천변이 아직 판자촌 시절의 모습들도 그는 사진으로 남겼다.

사진가는 북한도 일곱 번이나 다녀왔다. 국내에서 여러 권의 책과 전시로 한국인들에게도 친숙한 그는 최근엔 50년 동안 작업해온 12만여 장의 사진들 중에서 수백 장을 추려 '격동 한국 50년'(눈빛출판사) 책을 내고 서울 광화문 조선일보미술관에서 사진 전시회도 열었다.

국내에도 다큐멘터리 사진가들이 있지만 구와바라 시세이가 기록한 우리의 모습은 다르다. 가장 널리 알려진 '한일회담 반대시위(1965)' 당시 조약을 맺은 당일 서울 지역 대학생들은 우산을 접은 채 비를 맞으며 침묵으로 저항하는 처연하고 당당한 모습을 기록했고 이 사진은 이후 수많은 국내 회화나 삽화에서 저항하는 젊은 군중의 이미지로 다시 쓰이기도 했다.

전장(戰場)을 향하는 아들 앞에서 한복을 차려 입은 어머니의 모습이나 청계천변 판잣집 사람들, 미군 기지촌, 판문점, 근대화와 경제성장의 모습 등을 통해서 누구보다 가까이 카메라를 들고 다가가 분단 현실에서 고통받으면서도 미래에 대한 꿈을 버리지 않았던 한국인들의 모습을 생생하게 기

록했다. 한국인이 아니기에 한발짝 더 다가가거나 한발짝 더 물러서서 사진 찍기도 했다. 그렇지만 그의 시선은 정치적이기보다 평범한 한국인들의 삶을 사진으로 담으려 했다.

구와바라의 부인 최화자 씨는 한국인이다. 마침 사진전이 열린 전시장에서 그와 만났을 때 부인 최씨가 함께 있었다. 사진가는 1960년대 말 일본 사진기자로 취재차 한국을 찾았다가 국내 자동차 회사에서 통역을 담당하던 지금의 아내를 만나 결혼했다.

전시장 바로 옆에서 만난 40여 분 동안에도 그는 등산 가방을 옆에 들고 있었다. 왜 그렇게 가방을 옆에 두는지 물었더니, 가방 안엔 니콘 디지털 카메라가 있었고 언제든 순간을 놓치지 않겠다는 습관이 들어서라고 했다.

- 어떻게 처음 한국에 관심을 갖게 되었나?

대학시절 한국에서 온 친구가 있었다. 나보다 네 살 위였는데 그 친구한테 한국의 역사와 동서 냉전 상황 등을 듣고 알게 되었다. 또 그 친구가 '아리랑'이나 '도라지' 같은 노래를 알려줘서 지금도 그 노래를 할 줄 안다. 나도 처음엔 한국에 관한 일은 60년대에 끝날 줄 알았다. 그런데 꾸준히 계속 일이 생기기도 했고, (부인을 가리키며) 이 사람과 결혼하면서 계속 이어간 것도 있다.(웃음)

- 어떻게 처음 한국을 취재했고, 얼마나 자유롭게 접근할 수 있었나?

당시 일본 평범사(平凡社)에서 발행하는 월간지 〈태양〉에서 한국특파원으로 처음 일을 시작하게 되었다. 당시 한국 문공부에서 발행하는 프레스 카드를 받았기에 어디든 갈 수 있었다.

- 일본에 살면서 한국의 상황이나 사건을 어떻게 알고 준비했나?

나는 한국 사회에 대한 분석을 어느 정도 할 수 있었다. 또 미국 AP뉴스와 일본 아사히신문을 매일 봤고 지금은 없어진 신아일보의 한 기자와 계속 연락하면서 정보를 얻었다. 또 당시 AP통신 한국 사진기자인 김천길 씨와 꾸준히 연락하며 정보를 얻었다. 그 후 〈주간 아사히〉, 〈월간 세계〉 등에 소속되어 프리랜서 사진기자로 그때그때 계약해서 일했다.

- 당신의 가장 유명한 '한일국교회담' 사진에 대해 말해 달라.

1965년 6월 22일 한일국교회담 비준식이 있었다. 한국의 대학생들에게 굴욕적인 외교에 대한 패배의 날이라는 의미였다. 평소처럼 돌을 던지지도 않았고 조용히 비를 맞고 있었다. 서울대 문리대생들이 많았고 고려대생들도 일부 있었다.

- 왜 흑백 사진이 많나?

베트남 환송 사진도 컬러 필름으로도 찍었다. 하지만 컬러 필름은 50년이 지나면 색이 다 변하므로 이런 테마들은 주로 흑백으로 찍는다. 디지털 카메라로 넘어온 이후에는 두 대의 카메라를 메고 다니고 여전히 한쪽엔 흑백 필름을 찍고 있다. 100년의 기록을 위해선 흑백 필름으로 찍는 것이 더 낫다.

- 중요한 순간엔 컬러와 흑백을 택한다면?

내가 계약한 잡지가 원하는 것으로 찍는다. 1991년 소련이 붕괴되는 쿠데타가 있을 때 모스크바에 있었다. 공산당 청사에서 붉은 깃발이 내려지는 데 3초밖에 없었다. 모터드라이브로 찍어도 두 장 이상을 찍을 수 없었다. 그 순간 흑백을 찍을 여유가 없었다. 어떤 것으로 찍을지는 골프

에서 클럽을 선택하는 것과 비슷하다.

- 당신은 주로 역동적인 순간 보다 사진을 한 발 물러서서 찍은 모습들이다. 의도한 것인가?

나의 사진들은 뉴스가 아닌 스토리를 위해 찍은 것들이 많다. 그래서 여러 장을 보여주기 위해서 찍다 보니 그런 사진들이 나왔던 것 같다.

- 우리나라 현대사에서 가장 아쉬웠던 기억은?

1980년 5월에 광주에 가지 못한 것이 가장 아쉬웠다. 여러 가지 사정이 있었고 나중에 광주에 들어가려 했는데 그 후엔 나도 갈 수 없었다.

- 집에 얼마나 많은 사진이 있나?

집에 세 명 정도 누울 만한 방이 하나 있는데 그 방에 천장까지 필름과 프린트된 사진이 꽉 차 있다. 이번에 전시를 위해 그걸 약간 응접실에 꺼내서 두 달 넘게 아내의 도움을 받아서 전시 준비를 했는데, 아직도 얼마나 있는지 모르겠다.

©구와바라 시세이

기자 수첩

오랜만에 사진가의 부인과 연락이 닿았다. 부인은 코로나 동안 이동의 제약을 받아 자유롭지 못한 대신 60년간 찍어온 사진들로 바쁜 시간을 보내고 있다고 했다. 그리고 사진가의 고향인 츠와노의 '구와바라시세이 사진 미술관'에서 3개월에 한 번씩 사진들을 교체하기 때문에 준비하고 있다고 했다. 또, 작년에는 미나마타병 60주년 기록 사진 전시회를 도쿄에서 열기도 했다고 전했다.

그의 수많은 역사적인 사진들은 어디에서 나온 것일까? 돌아보면 몇 년 전 인터뷰 당시 잠시도 카메라를 놓치 않는 사진가의 모습에서 유추된다. 그는 다큐멘터리 사진가이기에 앞서 사진기자였다. 눈앞에 스치는 장면을 절대로 놓치지 않으려는 사진기자들의 특성상 그 고되고 긴장된 자세를 일관되게 해온 셈이다.

우리에게 평범하고 사진이 되지 않는 모습은 옆나라 사진가의 시선과는 달랐기에 청계천 판자촌의 모습이나 월남 파병 군인의 이별 모습들이 살아있는 모습으로 남아 있었다. 그러나 구와바라 시세이는 한 번 취재를 마치고 떠나지 않고 다시 돌아와서 반복적으로 기록했다. 그것이 다큐멘터리 사진가로서 그가 60년 넘게 이어온 결과들이 책과 전시 작품들로 남아 있는 것이다. 꾸준하고 성실한 자세로 수행하는 일은 파인아트 사진 작업 뿐 아니라 다큐멘터리 사진에도 반드시 필요한 것임을 구와바라 시세이의 모습을 통해 알 수 있었다.

김보성

패션

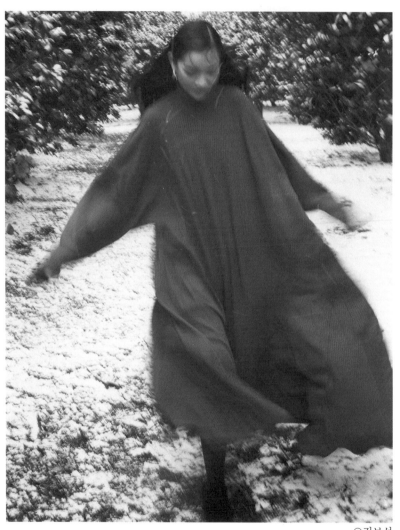

©김보성

경계를 너머 새로운 방식에 도전하라

패션 사진을 찍는 김보성은 자신을 사진가로만 소개하지 않는다. 최근 패션 사진가들이 동시에 사진과 영상을 함께 찍는 경우 비디오는 다른 사람이나 업체에 맡기는데, 그는 스틸 사진만큼 카메라로 영상도 찍는다. 자신이 둘 다 할 줄 알기 때문이라고 했다.

작업 형식은 내용에 따라 달라진다

김보성은 무엇에 더 집중할까? 사진과 영상은 어떻게 선택할까? 그는 촬영 대상과 의도에 따라 카메라를 바꿔가며 촬영한다고 했다. 거친 느낌을 내기 위해선 플라스틱 렌즈가 달린 똑딱이 카메라나 폴라로이드 카메라로 찍을 때도 있다. 사진에서 크기를 고려해 색감이나 선예도가 필요한 인물이나 대형 광고사진은 중형이나 고화질 디지털 카메라를 쓴다. 그는 내용에 맞는 형식을 찾는 것이라고 분명히 말했다.

대상을 뚫어지게 보는 것인가 아니면 멀리서 관조하는 것인가에 따라 표현도 다르듯이 카메라와 렌즈, 영상 유무, 색과 후반 보정작업까지 모두 다를 수 있다. 화가나 조각가가 표현하고자 하는 작품을 어떻게 보여줄 것인지 재료를 고민하고 방법을 내용에 맞게 선택하는 사진과 영상을 선택하는 방법과도 크게 다르지 않은 셈이다.

김보성은 유명 패션 사진 스튜디오에서 어시스턴트 생활을 하다가 미

국 뉴욕대학교로 유학을 가서 현대 비디오 아트의 거장 피터 캠퍼스(Peter Campers)로부터 영상 예술을 배웠다. 피터 캠퍼스는 당대 최고의 비디오 아티스트인 빌 바이올라(Bill Viola)의 스승이기도 하다. 빌 바이올라는 비디오 아트의 개척자인 백남준의 어시스턴트이기도 했다. 유학 시절 그는 선발된 예술가들과 먹고 자면서 마음껏 예술적 실험과 작업을 할 수 있는 세계 3대 예술 레지던시 프로그램인 스코히겐(Skowhegen)에 선발되기도 했다.

2004년 뉴욕에서 보그걸로 패션 잡지 사진을 본격적으로 찍기 시작한 후 한국으로 돌아와 보그, 엘르, GQ 등의 패션 잡지에서 감각적인 사진이나 영상을 기록해 갔다. 2007년엔 김포공항 미디어월 설치 작품을 제작했고, 2012년 FGI 세계 패션 그룹 선정 올해의 사진가로 선정되기도 했다.

시각의 민주화를 가져온 디지털 사진

김보성은 사진이 클래식 음악처럼 되어 간다고 말한다. 예술로 존경심은 유지하지만 소수의 시장과 소비자만 존재하는 클래식 음악보다 요즘 사람들은 TV의 '쇼미더머니' 같은 힙합을 주로 듣는 것처럼 사진도 비슷한 길을 걷고 있다고. 회화의 역사에서 사진은 200년도 안 되기 때문에 전통적인 시각예술의 관점이라면 사진만 하는 것이 맞겠지만, 내용을 전달하는 도구로써 사진과 동영상을 구분하는 것은 무의미하다고 했다.

요즘 그는 VR 영상에 관심이 많다. 사진의 역할이 움직이는 한순간을 포착해서 설명하는 것이라면 360도 VR은 그 선택권을 VR을 보는 사람에게 주는 것이라고 했다. 모든 걸 다 찍고 프레임을 선택하는 것을 보는 사람에게 주는 것이다.

카메라로 기록하는 권력이 사진가로부터 보는 사람에게 주어지기 때문에 '시각적 민주화'가 되는 것이라고 했다. 초기 단계라 신기해서 고작 성인물 정도만 만들고 있지만 다큐멘터리 같은 다양한 관점에서 내러티브를 제

시할 수 있는 기회이며 현업에서 일하는 사진가 입장에서 VR은 거스를 수 없는 흐름이라고 했다.

디지털 시대일수록 크리에이티브로 승부해야

- 사진과 영상을 어떻게 동시에 진행하나?

최대한 모델한테 부담을 안 주는 방향으로 한다. 일단 스틸 카메라로 찍으며 최대한 촬영장 분위기를 이끄는데 그동안 가장 비슷한 느낌으로 영상을 촬영한다. 정리가 되면 카메라를 바꿔서 영상으로 다시 찍는다. 카메라는 핫셀블라드V 바디에 디지털백을 달아서 찍거나 캐논 1DX를 주로 사용한다. 셔터와 조명, 포커스가 사진과 영상이 다른데 동시에 해야 될 상황이면 조명을 동시에 할 수 있게 세팅을 하고 촬영한다

- 스마트폰 시대에 맞는 사진이란?

스마트폰 시대에 손가락은 최고의 인터렉티브를 위한 도구다. 개인적으로 카드 뉴스 형태가 텍스트와 사진을 넘기고 영상을 플레이하거나 조정하는 것이 모바일에 맞게 진화된 형식이라고 본다.

- 누구든 사진을 찍는 시대에 직업 사진가들은 무엇을 해야 하나?

멋있는 그림을 찍을 수 있는 기기, 멋진 편집을 쉽게 할 수 있는 프로그램이 널렸다. 실제 제작이 너무 쉬워지고 가볍고 즉흥적인 것을 좋아하는 트렌드와 맞물려서 가볍고 쉽게 찍는 것과 구분이 가지 않아 멋있게 영상을 찍는 중요도는 떨어질 것 같다. 우리 애가 다섯 살인데 집에서 폴라로이드 카메라를 주면 잘 찍는다.

- 앞으로의 작업에 대해.

계속 사진과 영상의 구분 없이 계속 일할 것이다. 사진보다 영상 클라이언트가 점점 많아지는 추세다. 찍은 영상을 모바일 광고나 극장, TV용으로 사용한다. 그보다 이제는 자신의 문법대로 자기 이야기를 할 수 있어야 한다. 그리고 이제 큰돈 벌 생각은 접어야 할 것 같다.

사실 전체 제작비는 줄고 그 예산 안에서 사진이나 영상을 만들어야 하기 때문에 어려움이 많다. 새로운 장비가 나오고 더 젊은 친구들이 나오면 더 빨라질 것이다. 예전에 스튜디오 개념과 이제는 달라졌다. 검색해보면 무료 영상 제작하는 회사들까지 생겼다. 나는 크리에이티브로 승부를 걸려고 한다.

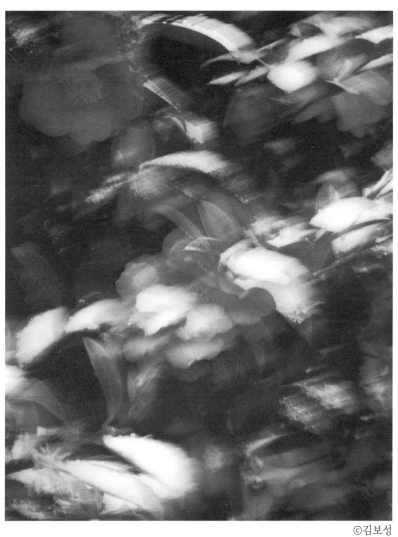

©김보성

기자 수첩

오랜만에 김보성과 통화했다. 사진과 영상 작업을 병행하는 그는 최근에 영상 작업에 더 많은 시간을 보낸다고 했다. 그동안 TV 인기 예능 프로그램인 '나혼자 산다'에서 모델 한혜진과 백 벌 챌린지를 하거나 막시제이라는 브랜드의 런던 컬렉션 영상을 만들었다. 코로나 팬데믹 기간에는 광고 영상을 줌으로 모니터로 하는 헤프닝도 있었다고 했다. 하지만 가장 인상적인 최근의 일은 MZ 세대가 대부분 직원인 신흥 광고대행사와 일을 하면서 어리고 똑부러지게 일하는 모습에 반했다고 했다.

역시나 김보성은 인터뷰 때처럼 매체 환경의 변화에 누구보다 민감하게 느끼고 빠르게 대응하고 있었다. 사진가는 숏폼 영상이 소비되는 환경에 맞게 30페이지 패션 화보를 촬영하는 방식으로 쇼츠(shorts) 영상처럼 작업하고 있다고 했다. 지난해부터 그는 모교인 경일대학교 사진영상학부 전임교수로 일하고 있다.

사진가들에게 카메라는 가장 중요한 무기다. 디지털 카메라가 나오면서 사진가들의 표현 범위는 정사진에서 동영상까지도 확장된다. 이전호와 마찬가지로 김보성은 사진과 영상을 자유롭게 표현의 도구로 삼고 일한다. 그리고 뉴미디어의 환경에서 어떻게 살아남을지 계속 공부한다.

김보성은 2010년 아이패드의 등장 후 모바일 환경 변화가 아날로그에서 디지털 사진으로의 변화만큼이나 더 크다고 보고 있다. 또 새로운 매체의 신기함을 넘어서 이를 예술로 만들 용기와 열정이 있는 작가가 미래의 작가상이라고 확신했다. 그 옛날 청동기와 철기 시대의 경계가 지금과 같았을까? 새로운 환경에 적응하지 못하면 저절로 도태되고 사라지는 것이 자연의 오랜 교훈이다.

지금의 사진가들에게 김보성은 누구보다 기민하게 새로운 환경을 적응

하고 따라갈 것을 강조하고 있다. 기술이 내용을 바꾸기도 한다. 아니 기술이 새로운 내용과 형식을 만들어 간다. 카메라도 백여 년 전에는 신기술이었으나 이미 변했고 계속 변하고 있다. 사진가들도 이런 환경에 맞게 변해야 한다는 것을 김보성은 누구보다 잘 알고 있었다.

전정은

파인아트

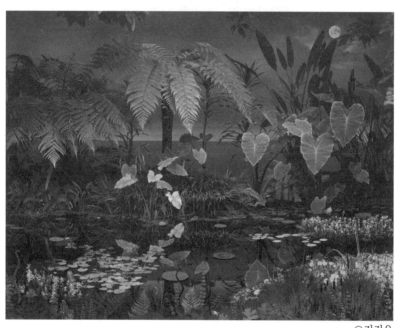

동화 속 풍경을 만드는 사진 콜라주

달밤 눈 내린 산 위엔 사슴들이 모여 있다. 그런데 푸른 잎이 무성한 나무 한그루는 연못 옆에 있다. 현실인지 환상인지 헷갈리는 이 풍경은 얼핏 보면 그림 같고 다시 보면 사진이다. 전정은의 이 사진 한 장에서 산과 연못은 제주 한라산, 초원은 강원도 대관령의 목장, 나무는 지방의 어느 식물원에서 촬영해서 포토샵으로 합성한 것이다. 풀도 전국의 숲과 산을 누비며 각각 찍어서 한 장으로 붙였다.

사진을 단순히 '찍는(Take)' 개념을 넘어서 장면을 구성하고 연출하거나 혹은 찍은 사진들을 모아 붙여서 새로운 그림으로 '만드는(Make)' 사진은 현대 사진의 큰 흐름이다. 전정은도 4×5인치 대형 카메라로 촬영해서 사진 속에 오브제(Object·재료)들을 모았다. 모은 오브제를 포토샵으로 합성해 완전히 새로운 한 장으로 만든다.

서울 연희동 비컷(B.CUT) 갤러리에서 열린 사진가 전정은의 '실락원-Paradise Lost'는 사진가의 2014년 '낯설게 익숙한 풍경(Landscape of Strangely Familiar)' 연작들 가운데 하나. 컴퓨터 모니터로 사진을 봤다가 갤러리에 칠판 크기로 전시된 작품으로 보니 완전히 다른 느낌이 들었다. 숲 속에 나뭇잎 위로 떨어지는 광선 한 줄기나 꼬물꼬물 나무 위에 붙은 벌레들의 움직임까지 모두 보였다. 단순한 풍경이 아니라 나무와 풀, 생물들이 묘한 긴장감으로 시선을 오랫동안 머물게 했다.

비컷갤러리 이혜진 대표는 사진가의 작업들이 사실적이면서도 환상적인 화풍으로 유명했던 프랑스 후기 인상파 화가 앙리 루소(H. Rousseau)의 그림이 생각난다고 했다. 어떻게 이런 풍경들이 나올 수 있었을까? 경기도 구리시에 있는 전정은 사진가의 작업실을 찾았다.

전정은은 방 안에서 컴퓨터 모니터를 켜고 찍은 사진들을 보여주면서 발상의 단계부터 작업 과정까지 차근차근 설명했다. 빨간 명란젓 같은 벌레 알 한 줌이 나뭇잎 위에 있다. 그는 포토샵으로 벌레 알만 따서 작품에 배치했다. 이렇게 찍은 사진의 부분을 오브제(object)로 가져와 한 프레임에 다른 사진의 일부와 전체를 조합한다. 이때 색감이나 광선, 크기 등의 모양은 수도 없이 수정된다. 전씨는 작품에서 그림자(shadow) 계조를 살려 의도적으로 회화적인 풍경으로 만들었다.

독특한 관찰에서 오는 상상력이 재현하는 사진 합성

전정은의 작업은 독특한 관찰에서 시작된다. 작가는 나무를 평범한 나무로 보지 않고 움직이는 동물이나 요정, 혹은 사람처럼 생각을 하는 나무라는 상상을 한다. 그는 식물원에서 촬영한 나무의 가지 사진을 갑자기 거꾸로 뒤집으며 "동물처럼 걷는 나무의 다리로도 볼수 있다"고 했다. 식물들은 다리가 달려서 걷다가 작가가 돌아서는 순간 정지하는 건 아닐까 하고 상상한다고 했다. 이런 생각들은 어디서 시작되었을까 궁금했다.

사진가는 어린 시절 기억 속에서 어느 연못에 낯설고 아름다운 기억을 찾는다. 혹은 여행을 통해서 작품의 소재를 찾기도 한다. 시골길을 돌아다니면 연못이 보이고 그 연못엔 개구리나 벌레들이 많다. 그런 순간적인 기억과 교감들을 어린 시절 추억으로 연결해서 동화 속 삽화를 그리듯이 작업을 했다. 그의 '낯설게 익숙한(Strangely familiar)'은 자신처럼 서울에 살다가 자연이 둘러싼 시골에 가면 낯설기 때문에 새롭게 보는 풍경이었다.

그는 자연이 가만히 놔두면 서로 주고받으면서 공생하는데 사람들이 개입하면서 파괴가 시작된다고 했다. 예를 들면 "사람들이 자연으로 찾아가야 볼수 있는 식물들을 억지로 한 곳에 모아놓은 것이 식물원이다. 사람들의 이기심이 자연을 가둬놓고 해치면서 잘못되기 시작한다. 내 작업은 거기서 시작됐다"고 했다.

거칠게 껍질이 튀어나온 나무 한 그루 위에 여러 색깔의 점들이 박혀 있는 사진에 대해 물었다. 언뜻 보면 나무 위에 박힌 물체들이 딱정벌레 같기도 했다. 다시 자세히 보니 인공암벽 등반할 때 손으로 잡는 인공 홀드였다. 사진가는 홀드를 처음 보고 모양과 색도 제각각이고 눈도 있고 입도 있는 모양이 꼭 요정 같았다고 했다. 홀드를 암벽에 고정시키는 나사를 요정의 눈으로 본 것이다.

작가는 사람이 다 사라진 새벽이나 이른 아침엔 이 친구들끼리 활발한 교류가 이뤄지는 것이라고 상상했다. 하지만 나무도 살아있는 한 그루를 보이는 그대로 찍지 않았다. 이끼가 있고, 거친 껍질을 타고 오르며 공생하는 넝쿨과 가지, 밑동은 몇 개의 죽어서 버려진 고목을 찍어 이어 붙였다. 고목의 결이 아름다워서 이끼가 남아 있거나 풀이 남은 것들을 붙여서 합성했다.

포토샵을 붓대신 창작의 도구로 활용하다

- 작품의 발상은 어떻게 시작하나?

발상은 우연한 여행에서 시작된다. 우연히 산에서 나비 수십 마리가 나무에 붙어 있는 것을 봤다. 가까이 가보니 나비가 아니고 리본이었다. 내가 잘못 본 것처럼 리본을 진짜 나비처럼 보이게 하면 재밌겠다고 생각했다. 나무를 찾다가 실내골프장에서 버리기 직전에 한구석에 처박아놓은 나무를 4×5인치 대형 카메라로 찍었다. 달빛에 비춘 바다를 하늘로

삼아 작품을 만들기 시작했다.

- 어떻게 시작하게 됐나?

계원예술대학을 다닐 때 이영준 교수님에게서 강의 시간에 "창작의 과
정을 거치면서 개념을 정립하는 많은 작가들이 있다"는 얘기를 듣고 용
기를 얻었다. 그때부터 아무 생각 없이 여행을 떠나고 그곳에서 재료를
갖고 와서 작업을 한다. 사실 포토샵은 지난 10년 동안 어마어마하게 발
전했다. 간단한 기술만 있으면 안 되는 게 없다. 예전엔 저장 한 번 하는
데 밥 먹고 빨래를 하고 와야 한 장이 완성됐는데, 요즘은 훨씬 빨라져
서 쓰기 쉽다. 나에게 포토샵은 붓 대신 사용하는 창작 도구다.

- 합성할 때 서로 다른 오브제의 광선이나 원근감은 어떻게 극복하나?

단순한 콜라주(Collage)라면 서로 다른 데서 갖고 와서 모은 것처럼 보
인다. 그래서 난 일일이 그림자를 만들고 멀리 있는 사물은 흐릿한 블러
(Blur) 효과를 준다. 그림자의 높이와 크기도 하나씩 다르다. 빛은 사물
에 다르게 반사되기 때문이다. 관람자와 시각적 게임을 하는 것을 좋아
한다. 천천히 보다보면 작업이 합성이라는 것을 느낄 것이다.

- 사진 한 장을 만드는 데 시간이 얼마나 걸리나?

빠르면 한 달에서 두세 달 정도 걸린다. 포토샵에서 수백 개의 레이어가
합성되면서 한 장당 용량도 어마어마하다. 컴퓨터가 사진 한 장 용량을
못 따라가던 예전엔 너무 느려서 사진 한 장을 저장하기 시작하면 외출
해서 맥주 한 잔 마시고 온 적도 있었다. 지금은 컴퓨터 용량도, 속도도,
포토샵 기술도 훨씬 좋아졌다.

- 디지털 포토를 하면서 대형 카메라로 작업하는 이유는 무엇인가?

일단 사진 사이즈를 크게 하니까 확대를 해보면 분명히 대형 카메라로 찍은 아날로그 필름과 디지털은 틀리다. 4×5인치 대형 카메라로 사진을 찍어서 데이터를 갖고 오면 디테일이 전부 살아서 얼마든지 사진의 주인 공으로 쓸 수 있다. 작은 것들은 디지털로 찍는다. 디지털은 여전히 면의 질감, 디테일이 필름을 따라갈 수 없다. 물론 디지털 백을 쓰면 가능한데 7, 8천만 원짜리를 사기는 쉽지 않다.

작업을 하다 보면 조연이 주연이 될 때가 있는데, 사진을 크게 빼다 보니 디지털로 사진을 찍으면 디테일을 살릴 수 없는 표현의 한계가 있다. 그래서 일단 4×5인치 대형 카메라로 찍으면 든든한 주연배우를 데리고 돌아오는 것 같다.

©전정은

기자 수첩

'조작된 풍경'(2017), 'Beyond the landscape'전(2020), 한국현대사진가전시회(2022) 등 최근에도 꾸준히 자신만의 사진 콜라쥬 작업을 해오고 있는 전정은은 코로나 팬데믹을 거치면서 최근에 두 가지 변화가 있다고 했다.

하나는 지난 2021년 동해 여행차 속초에서 강릉까지 걸어서 여행을 했는데, 그 후 시간과 체력을 보충하려고 자전거 여행을 하면서 자전거를 타고 전국을 누비며 촬영하고 있다고 했다. 자동차로 다니면 결코 볼수 없는 풍경을 자전거를 타면 인도와 차도를 모두 다니면서 볼 수 있기 때문이다. 지금까지 한강과 인천공항, 강원도 춘천과 동해 자전거 도로 등을 여행했다. 4월부터 국토를 종주한 후 제주도 자전거길 여행을 준비하고 있다. 과거 자신의 '이기적인 풍경'에서 폐허 구조물과 분위기에서 시작을 했듯이, 자전거를 타고 다니면서 다양한 구조물을 관찰할 수 있을 것이라고 밝혔다.

또 하나는 그렇게 자전거를 타고 다니니 예전처럼 4×5 인치 대형 카메라를 싣고 다니는 것이 체력적으로 무리라는 생각이 들어 15년 넘게 사용하던 대형 필름 카메라 대신 1억 화소가 넘는 후지 디지털 카메라로 바꿨다고 했다. 사진가는 카메라가 바뀌다 보니 자신의 작업 방식도 실사 촬영의 부분을 75퍼센트 살리는 방향으로 제작할 예정이다. 최근 작가는 한강 다리들 아래를 지나며 본 원근감이 극대화된 풍경을 보면서 안드레아스 거스키(A. Gursky)가 사진을 다중촬영으로 합성해서 제작하는 것을 떠올렸다고 한다.

전정은의 개인전 '낯설게 익숙한'을 보면 사진이 얼마나 그림에 가까워질 수 있을까를 생각했다. 우리에게 사진은 빛(photo)으로 그린 그림(graphy)

이기에 앞서 눈썹 하나 점 하나까지 사실적으로 묘사한 초상화(肖像畵)를 사진(寫眞)으로 불렀다. 고려 문장가 이규보가 쓴 『동국이상국집』에 '사진'이라는 용어가 등장한다. 그러다 보니 사진에 인위적인 보정 작업이 들어가면 사진보다는 회화에 가까운 미술로 생각한다.

초상화의 수요가 폭발해서 발명되고 발전한 기계가 카메라이고, '사진을 찍다'라는 영어는 'Take a picture' 임에도. 카메라로 기록한 한 장의 사진이냐 아니냐의 구분이 중요한 게 아니라 무엇을 어떻게 보여주는가에 대한 고민이 더 중요하다. 뒤늦게 사진을 공부해서 자신만의 독특한 시각적 스타일을 구축한 전정은은 자신의 기억과 자유로운 방랑이 결합되어 환상과 현실을 넘나드는 작품의 창작 소재로 삼고 있다.

원성원

파인아트 콜라주

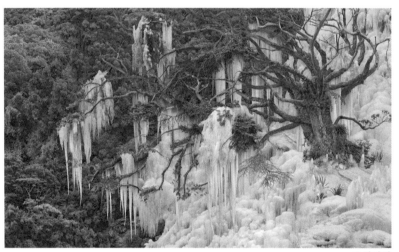

인간 사회를 자연에 비유하는 작가

꽁꽁 얼어붙은 빙벽 사이로 초록이 무성한 나무와 가지에 이끼도 자란다. 제주도에서 볼 수 있는 나무지만 얼음 기둥들 뒤의 언덕은 숲이 무성한 한여름이다. 계절을 알 수 없는 이 기이한 풍경은 어디일까?

사진은 현실을 보여준다고 사람들은 믿는다. 그게 아니면 그림(drawing)을 사진처럼 묘사했거나 사진을 합성했다고 여긴다. 사진을 여러 곳에서 부분만 오려와 한 장에 붙이는 콜라주(collage)는 미술로 여겨지기 때문에 사진이 가진 현실감(reality)은 사라지고 감상자는 어려워한다. 합성한 사진에서 현실감을 느끼려면 복잡한 과정이 필요하다. 피사체의 크기와 위치를 원근법에 맞게 프레임에 배치하는 것도 중요하지만, 그보다 서로 다른 시간과 공간에서 촬영한 빛과 어둠을 균일하게 맞춰야 한다. 후자가 훨씬 어렵다.

원성원(52)은 이런 어려움을 기꺼이 감수하면서 20년 넘게 작업을 하고 있다. 서울 종로구 '뮤지엄한미' 삼청 분관에서 열린 '모두의 빙점'은 추운 겨울날 얼음을 뚫고 나온 나무를 만들어 '의지를 가진 나무'라 했다. 추운 겨울에도 얼어 죽지 않고 푸른 것이 의지일까, 아니면 의지가 너무 굳세면 주위 풍경과 어울리지 않으니 곧 얼어서 부러질 수 있다는 경고일까? 작가는 "보는 사람이 알아서 해석하는 것"이란다. 어렵다.

알쏭달쏭한 사진이지만 눈이 가는 건 그의 작품들이 현실과 환상들 사이를 오가는 사실적인 콜라주이기 때문. 작가는 현실에 있는 사진으로 세

상에 없는 모습을 배치해서 그럴듯한 풍경을 보여준다. 그 안에는 작가가 살면서 만난 사람들에 대한 심리와 사회, 사적인 경험들을 이야기로 펼쳐 놓는다. 사진가는 어떻게 이런 작업들을 시작했을까?

유치해도 괜찮다. 네가 원하는 걸 해라

대학에서 조각을 전공했던 원성원은 독일로 유학 가서 설치미술을 공부하다가 퇴학 위기에 놓인다. 설치미술을 하기엔 체력이 달렸고, 사람들과 협업 속에서만 완성될 수 있었다. 타인들과의 관계를 어려워하던 작가와는 맞지 않았다. 어느 날 자신을 보던 담당 교수가 "집으로 가라"고 통보했다. 두 달 안으로 다른 선생을 찾지 않으면 추방될 신세였다.

패닉에 빠져 있을 때 친구가 빌려준 카메라로 자신의 방에 있던 속옷이며 약 봉지 등의 잡동사니들을 사진으로 찍은 다음 종이를 오려 붙여보았다. 이것을 학교 강의실 빈 벽에 걸어 놓고 신세를 한탄하며 혼자 울고 있을 때 마침 그 앞을 지나가던 옆 반 클라우스 린케(Klaus Linke) 교수가 이 모습을 보았다. 벽에 걸린 콜라주를 보더니 자기 수업에 와보라고 했다. 린케 교수는 작가의 콜라주를 보면서 "좀 유치하네. 그런데 계속해봐. 유치해도 네가 하고 싶은 걸 계속해야 작가지"라며 격려했다.

인생에서 바닥을 치고 일어난 그때 그는 결심했다. 남들에게 멋있게 보이는 것, 잘 모르는 것들은 앞으로 절대 하지 않겠다고. 이젠 아는 것만 할 것이며 다른 사람들과 협업을 해야 가능한 설치미술 대신 나만의 방식으로 해보겠다고. 그때나 지금이나 다른 사람과 함께 일하는 어려움이 작가 혼자 작업하는 것보다 훨씬 어렵기에. 결국 사진으로 찍은 대상(오브제object)을 포토샵으로 합성해서 보여주는 현재의 방법이 시작되었다.

원성원은 디지털 사진을 찍으면서 초기에 평판 스캔한 종이 사진을 가위로 오려 붙이는 대신 포토샵6의 수천 개의 레이어로 이어 붙이기 시작했다. 현재 원성원이 콜라주로 완성하는 사진 한 장엔 약 1,700장에서

2,000장의 사진들이 있다. 일부러 그림자가 일정하게 흐린 날을 택해서 촬영한다. 포토샵으로 없는 음영을 만들거나 색이나 형태를 변형하지도 않고 오로지 오려서 붙이는 사진 콜라주의 일관된 방법을 고수한다.

하지만 평균 12시간 가까이 매달리는 사진 보정을 3개월 하면 한 장이 겨우 나오는 중노동이다. 이번 전시에 나온 얼음과 고드름은 강원도 인제, 철원이나 경북 청송의 얼음 폭포를 찾아다니며 찍었고 나무는 제주도 등에서 촬영했다.

포토샵 작업만 3개월이지 촬영까지 더하면 수 개월에서 1년까지 걸렸다. 과거에 원성원은 자신의 작업 방법을 강의 때 알려준 적이 있었지만, 아무도 따라하는 학생은 없었다고 했다. 방법을 알려줘도 아무나 따라할 수 없는 엄청난 시간과 노력이 필요하기 때문이었다.

어렵기 때문에 알고 싶은 인간 심리

원성원의 작업들은 대부분 경치를 보여주고 메시지를 숨긴다. 아이디어를 얻는 과정이 궁금했다.

"주로 내가 만난 사람, 내가 겪은 어려운 일에서 비롯된다"면서 대부분 스트레스를 주는 사람이나 관계에서 착안한다고 했다. 작가는 자신을 힘들게 했던 사람을 지독히 높고 차가운 얼음으로 표현했다. 그런데 작가는 사람들의 얼음장같이 차가운 성격에도 따뜻한 물이 흐르거나 꽃이나 푸른 나무가 자라고 있다고 보았다.

추상적인 사람의 인성이나 심리를 구체적인 사물로 구성하고 어떻게 연상하는지가 궁금했지만, 작가는 사람을 볼 때 자연스럽게 풍경으로 기억한다고 했다. "무엇을 보면 연상이 되는 이미지가 있듯이 사람이나 집단마다 성격을 자연 현상으로, 풍경으로 표현되는 이미지가 있다"고 했다.

가장 관심이 있는 분야를 물었더니 바로 "사람들과 관계"라며, 자신이 가장 어려운 것이 인간관계라서 가장 관심을 갖게 되었다고 했다. 한 장을

위해 석 달여를 포토샵에 매달리는 동안 작가는 수많은 고민과 회의를 오가면서 마주한다.

그럼에도 수많은 난관을 '집중과 노력으로 극복하고 완성하면서 자신만의 예술로 하나씩 성과를 이루는 점이 작가'라며 이렇게 덧붙였다.

"나도 불안하다. 그렇지만 불안을 이기고 끝까지 가는 건 내 작업을 알아주는 누군가가 있을 거라는 믿음 때문"이라고 했다.

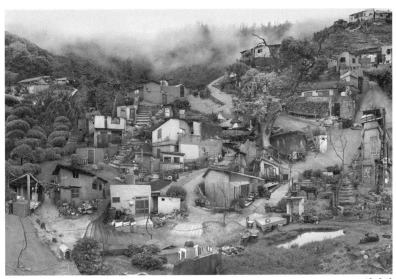

기자 수첩

원성원은 주변 사람들 가운데 대하기 까다로운 사람들을 만나면 굉장히 힘들어하면서도 그 인물에 대해 탐구하기 시작하고, 대체로 이것이 작품을 시작하는 창작의 출발이라고 했다. 작가는 스스로 인간관계를 가장 어려워하며 그런 대하기 어려운 상대들을 현실이 아닌 콜라주 작품으로 재현하는 밑거름으로 생각한다. 2013년에 발표한 '캐릭터 에피소드'는 자신이 싫어하는 주변 인물들의 다섯 가지 유형의 성격을 기이한 풍경으로 오려 붙여 만들었다.

2003년 발표한 '드림룸'은 책상과 찬장이 붙어 있을 만큼 좁은 방 안을 탈출하고 싶어 책상과 찬장이 있는 방에 타잔이 나올 것 같은 울창한 밀림을 어디서 찍어와 조합해 놓았다. 2010년에 발표한 '일곱살' 가운데 '엄마를 찾는 종이비행기'에서는 산동네 어느 마을에 소녀가 빨간 실을 늘어뜨려 길을 잃지 않기 위해 연결했다. 엄마를 기다리던 유년 시절의 힘든 기억을 재현한 작품이다.

원성원은 자신이 만드는 풍경에서 원근감이나 광선의 사실감을 살리기 위해 포토샵으로 음영을 만들어 맞추지 않는다. 대신 일정한 광선이 유지되는 흐린 날을 택해서 사진으로 찍고 사진에서 일부를 가져와 그냥 평면에 배치한다. 여기에 정밀한 포토샵 작업은 하루 12시간 이상을 컴퓨터 앞에 앉아 3개월 넘게 매달려야 한다.

기자가 물었다. 혼자 머릿속에서 구상한 처음의 그림이 내가 찍어온 사진의 피사체와 맞지 않거나 잘 되지 않으리라는 걱정이나 회의를 수도 없이 품을 것 같은데 어떻게 그런 어려움을 이겨내느냐고. 작가는 자신의 사진 작업을 봐주는 사람들이 있다면 기꺼이 고통을 감수하겠다고 했다.

가장 인상적인 것은 작가가 과거에 고통받은 경험이나 기억을 오히려 숨기지 않고 사람들에게 보여주는 것이다. 결국 주제나 소재는 내 안에서 나오니, 밖이 아니라 내 안을 스스로 보아야 한다는 어느 다큐멘터리 사진가의 조언과도 다를 바 없다. 다만 그 방법이 아무도 생각하지 못하는 원성원만의 콜라주 풍경이라는 점이다.

김용호

패션광고

ⓒ김용호

사진에 미스터리가 담겨야 오래 본다

2012년 여름 기자는 서울 여의도 국회의 상주 사진기자실로 출퇴근하며 정치인들을 지겹도록 찍고 있었다. 아침부터 저녁까지 열리는 회의와 행사에 나온 시커먼 국회의원들이 주요 피사체였다. 지하철 9호선으로 국회의사당역을 이용해서 출퇴근했는데 어느 날 지하철 역사 벽에 걸린 광고사진이 갑자기 눈에 들어왔다.

하얀 식탁 위에 파티 복장의 멋진 남녀의 손. 마주한 두 사람의 손 주변에는 정리되지 않은 물건들이 잔뜩 놓여 있다. 아무렇게 던져 놓은 물건들은 이상하게 눈이 갔다. 은제 물고기 형상, 칼로 자른 소시지, 굴 껍데기 속 진주와 석류, 잘린 꽃잎, 로봇 장난감 등. 저마다 의미를 던지는 사물들은 알아서 보라는 식으로 어지럽게 있고 가운데에는 신용카드 한 장이 보였다. 김용호의 '우아한 인생'이라는 현대카드 광고사진이었다.

콘티나 시안 없이 혼자 구상한 사진가는 스스로 가져온 소품을 이리저리 바꿔가며 즉흥적으로 촬영했다고 했다. 광고사진 속 물고기는 생존 욕구를, 굴이나 소시지는 현대인의 성적 욕망을, 꽃은 유혹이나 구애를, 로봇 장난감은 획일화된 현대인을 상징했다. 이 사진들은 당시 광고가 나갈 때 한 상업 화랑의 요청으로 전시회도 열었다. 미디어 광고 캠페인이 끝나기도 전에 작품 전시를 할 만큼 반응은 폭발적이었다. '우아한 인생' 시리즈는 20여 점의 사진과 비디오 작품으로도 남아 있다.

양복을 입은 호랑이가 광화문 앞을 걷고 있다. 손에는 튤립 한 다발과

우주인 인형을 들고 배회하던 호랑이가 우연히 마주친 한복 입은 소녀들에게 다가가지만 놀라서 도망간다. 넥타이에 정장을 입고 호랑이 가면을 쓴 남자가 꽃과 인형을 들고 있다? 이런 모습에 어떻게 눈길이 가지 않으랴. 세피아 톤의 흑백사진들이 꿈 속 장면처럼 낯설다. 그런데도 고궁과 꽃, 호랑이와 정장이라는 이질적인 조합이 묘하게 어울린다. 하긴 김용호가 아니면 누가 호랑이한테 양복을 입히랴. 흑백의 연작 사진들은 사진가 김용호가 호랑이의 해를 맞아 잡지 창간호로 발표한 것으로, 코로나 팬데믹이 3년째 이어지며 새해가 밝았지만, 용맹한 호랑이는 어떻게 고통스러운 현실을 극복했나를 상상하며 제작했다. 범이 나오는 우리 전래동화에서 착안했다고 한다.

40년간 패션, 자동차, 인물에 이르기까지 다양한 사진을 찍어온 김용호를 서울 반포의 사진가 사무실을 찾아가 만났다. 무엇보다 기이하고 낯선 오브제들을 어떻게 구상해서 시선을 끄는 사진을 찍는지가 궁금했다.

- 사진 작업을 시작한 것은 언제부터인가?

어릴 때 다른 사람처럼 그냥 주변에 있는 사람 찍고 그랬다. 제대로 시작한 것은 1982년에 '하리케인'이라는 작은 패션 회사에서 광고 담당으로 일했는데 사진을 찍기 시작했어요. 당시 인천 차이나타운은 홍콩의 거리처럼 되게 근사했다. 중소기업 패션 회사에서 광고 담당이라 디자인도 하고 사진까지 직접 찍었다. 당시 의류광고는 카탈로그를 주로 제작했는데 그때 내가 카탈로그 사진을 완전히 새롭게 찍으면서 반응이 좋았다. 당시엔 의류광고가 모델들이 고급 호텔 앞에서 찍던 시절이라 인천 차이나타운을 가서 홍콩 분위기가 나게 촬영했다. 외국 가기가 힘든 시절이어서 이국적인 배경의 패션 사진이 나오자 사람들의 반응은 폭발적이었다.

- 경복궁에서 호랑이 가면에 양복을 입히고 찍은 '떡 하나 주면 안 잡아 먹지'의 작업 아이디어를 어떻게 구상했나?

20여 년 전에 미키마우스 작업한 것을 참고해서 준비했다. 올해가 호랑이 해라는 것을 생각하고 있었다. 중요한 것은 빤한 것이 아니라 오히려 미스터리하게 만들어야 한다. 사진을 궁금하게 해야 사람들이 오래 본다.

- 사진을 '궁금하게 만든다'니?

사진을 보고 바로 알면 재미없지. 빤하니까. 뜬금없이 호랑이가 양복을 입고 경복궁에 나타난다는 설정만 해도, "뭐야 이거?"하고 궁금해한다. 궁금하면 관심을 갖는다. 스토리텔링도 이야기로 계속 궁금하게 만드는 것. 현대카드 사진들도 두 남녀가 이런 사치스러운 곳에서 무엇을 할까, 카드 한 장을 놓고 밥값 계산은 누가 할까 등 궁금하게 만든 것이다. 거기 나오는 오브제들도 하나하나가 모두 상징이 들어 있다. 소시지는 남근을 상징하고, 물고기는 활력과 다산을, 굴과 석류는 남녀의 욕망을, 로봇 장난감은 획일화된 직장인을 말한다.

- 광고는 원래 사람들이 보면 금방 알 수 있도록 만들지 않나?

필요하면 나도 그렇게 만든다. 하지만 그때는 그렇게 하고 싶었다. 소품과 스타일링을 전부 혼자 준비해서 찍었다. 예쁘게 찍으려고 했다면 이렇게 배치하지 않았을 것이다. 시안 없이 파인아트처럼 혼자 작업해서 1주일 만에 이런 결과물이 나왔다. 신문 광고에는 사진 옆에 내 이름까지 나갔다. 결국 다양한 경험들이 이런 사진을 만들었다고 본다.

- 광고나 인물 사진에서 어떻게 스토리를 만들고 구상하나?

촬영을 앞두고 모든 자료를 다 찾아본다. 2002년 즈음 백남준 선생을 촬영하기 전에 모든 자료를 다 읽고 만났다. 촬영 시간이 두 시간 만 주어져 선생님이 표현한 작품의 자료를 찾아보면서 다른 것이 또 있나를 준비하고 찾아갔다. 평소에 많은 자료를 축적해 놓고, 주말에는 공예전시장이나 미디어아트, 공연장 등을 찾아다닌다.

- 사진가인데도 공예나 다른 분야의 전시를 봐야 하는 이유가 뭔가?

국내 사진가들이 너무 사진 안에만 갇혀 있다고 본다. 어차피 내가 사는 세상을 담는 것이 사진이다. 나는 세상 모든 것에 관심이 많다 보니 이야기가 섞인다. 여기에도 보면 바닷가에 뜬금없이 현대차를 갖다 놓고 찍기도 했다.

- 다른 분야들을 봐 두는 게 창의적인 사진을 위해 왜 필요한가?

사진은 아름다워야 하는데, 아름다움에는 뭐든 이유가 있다. 가령 어떤 여자가 지나가는데 멋지다고 하면 거기엔 이유가 있다. 좋은 집안에서 태어났거나 좋은 발걸음을 가졌거나 아니면 경제적인 여유가 있어서 좋은 옷을 입었든지 하는 이유가 있기 때문이다. 많이 알면 필요할 때 자연스럽게 표현된다.

- 패션 사진뿐 아니라 광고나 영화 출연 설치미술까지 끊임없이 뭔가 새로운 것을 계속 추구하는 이유는 뭔가?

특별히 벗어나려고 한 적은 없다, 그냥 필요해서 해보려고 한 것이다. 다

른 것을 계속하면서 영감을 많이 받는다. 로봇도 인터넷으로 수강해서 만들었다. 조각가가 되려고 한 것도 아니고 계속할 생각도 없다. 공공미술로 만들면서 설치미술가가 되고, 소설도 썼으니 소설가로도 소개되기도 하고.(웃음) 사진만 해서 최고가 될 수도 있지만, 사진 때문에 확장성이 없을 수 있다.

– 창작도 공부가 필요한 것인가?

공부가 없으면 창작을 못 한다. 사진 잘 찍는 공부는 당연하고, 사진 잘 찍으려고 365일 카메라만 들고 다니기보다 단 하루 카메라를 들더라도 364일을 철학 공부를 하다 보면 하루 카메라 드는 날이 달라진다. 카메라를 늘 들고 다니면 순발력이나 짧은 순간에 프레이밍을 결정하는 능력은 향상되겠지만, 철학적 고민을 하면 다른 걸 보고 창의적인 것을 만든다.

– 공부라는 건 새로운 미술 분야나 음악도 되고 다 해당되나?

영화나 공연, 전시 등 뭐든지 철학적 메시지가 있으면 다 성공한 것들이다.

– 강력한 시각적 메시지나 눈길을 끌기 위해선 사진에서 어떤 방법이 필요한가?

'새로움'과 '미스터리'가 있어야 한다. 우선 새롭다는 게 중요하다. 지금도 이갑철의 사진을 보면 새롭지 않나. 한 장의 사진이 설명하는 것이 단순한 기록이 아니라 작가의 철학적 세계가 담기니까 이런 사진들이 나온다. 그냥 찍는 사람들은 '이 꽃이 크게 나오지 않고 할머니만 크게 찍

었네'라고 생각하겠지만, 순간적으로 꽃과 구름과 인물을 작게 찍을 때 이갑철은 대상을 보는 철학적 사고가 집중된 거다. 특이한 차이이고 크리에이티브한 사진이다. 그래서 다른 사람이 찍지 못하는 사진이 나온다.

또 하나는 '미스터리'다. 이 사진들 보면 되게 미스터리하다. 나는 그것이 도대체 이 할머니는 뭘 하고 있을까, 구름과 할머니는 어떤 관계일까 등등 사람들은 못 보던 걸 봤을 때 궁금해하고 호기심을 갖고 미스터리한 것을 느낀다.

– 하지만 다큐 사진가인 이갑철과 달리 광고나 패션은 사람들의 반응이나 어떤 결과가 나와야 하지 않나?

결국 맥락은 같다. 상업사진도 클라이언트가 전달하는 메시지를 우선 듣고 그 이상을 보여주어야 한다. 클라이언트가 상품을 예쁘게 보여주고 싶다면 거기에다 나는 이 상품이 가진 여러 사회적 의미들을 찾고 만들어 지금껏 볼 수 없던 전혀 새로운 사진을 만드는 것이다.

– 크리에이티브한 것이 나오기 위해선 어떤 것이 또 필요한가?

지금 작업에 대한 불만족이다. 나 이전에 했던 사람에 대한 불만족, 내 작업에 대한 불만족을 느끼지 못하면 새로움이 없다. 내 부족함에 대한 불만과 반성 이런 것들이 계속 쌓이고 노력이 있었기 때문에 그런 창작이 나올 수 있다고 본다. 더 좋은 게 없을까, 세상이 안 봤던 걸 보여주고 싶다, 내가 찍은 거는 다른 사람들과 뭔가 달라야 한다. 달라야 한다는 게 중요하다. 그게 창조이고, 창작의 시작은 거기 있다. 남들이 서서 찍으면 백남준을 찍을 때처럼 나는 휠체어 타고 앉아 찍기도 했다.

- 예쁜 것을 예쁘게 찍는 건 당연하지만, 평범한 것을 예쁘게 찍는 게 어렵지 않나? 인물의 개성을 끌어내리려면 무엇이 필요한가?

나는 상대를 많이 연구한다. 미리 연락 오면 가족관계를 조사해서 인터뷰하면서, "따님이 이번에 결혼하신다고요?"라고 물으며 상대와 자연스럽게 얘기하면서 풀어간다.

사실 사진을 찍히는 건 되게 불편한 일이다. 그래서 취미가 무엇인지 묻기도 하면서 대화한다. 돌아가신 LG 구본무 회장님이 계실 때 여의도 트윈타워 빌딩 사무실에서 초대형 망원경으로 밤섬을 관찰한다는 얘기를 듣고 그 이야기를 하면서 풀어갔다. 그런 사전 정보를 가지고 이야기하면서 하나씩 풀어간다. 촬영하기 며칠 전에 가서 미리 장소 정하고 대역으로 조명 테스트도 하고 미리 다 준비하는 것이다. 그러면 촬영 땐 한두 시간에 준비하고 옮겨서 착착 찍는다.

- 그냥 공부가 아니라 왜 철학인가?

철학이 없으면 창작도 없다. 굴러다니는 돌멩이도 철학이 있으면 그게 작품이 된다. 마르셀 뒤샹의 '샘'은 변기가 그냥 변기가 아니지 않은 것처럼, 그게 작품이 되는 이유는 철학이 있기 때문이다. 기술이 중요해도 철학이 있으면 100년도 간다. 초기의 개념 미술이나 현대 미술 작가들은 전부 철학자들이다. 자기 철학을 펼치려면 많은 철학 공부가 필요하다.

- 철학이 있어야 울림이 있다고 하는데, 구체적으로 어떤 철학인가?

철학을 공부하면 세상을 보는 시각이 달라진다. 모든 학문의 기본은 철학이라고. 여러 철학 가운데 장자의 '호접지몽(胡蝶之夢)'을 많이 이야기

한다. 내가 누구인지 모르겠다는 거지. 내가 누구인지 모르니까 계속 나를 찾는 것이고. 기본적으로 철학 공부를 하면 내가 보는 세상을 보는 것을 달리 보인다. 새롭게 보거나 진지하게 보거나 고민하게 되니까. 발전은 고민에 있다. 불만족도 고민이고. 고민하게 만드는 게 철학이다. 근본적인 질문들을 계속하는 거니까.

이게 직업과 연결되고 사진가의 자세와 연결되나?

고민이 없으면 창조가 없다. 평범히 지나다니는 길들은 맨날 보고 있으면 그냥 그렇게 무리없고 단순한 인상이다. 그런데 만약에 출퇴근하는 어떤 사진가가 철학적 고민을 하다가 똑딱이 카메라를 들고 러시아워를 찍는다면 위에서 찍고 밀려서 못 하는 사람들을 찍어서 그게 하나의 작업이 될 것이다. 사실은 소재가 널려 있다. 안 했던 거를 생각해보면 얼마나 많은 이야기들이 있겠나? 결국 바탕은 모두 철학적 사고에서 시작된다.

- 예술가들은 소재에 대해 고민을 많이 한다고 생각했는데 아닌가?.

경상도 말로 '천지삐까리'입니다. 생각만 달리하면 솔직히 소재가 널렸다. 크리에이티브한 사람들은 다 널린 게 작품 소재이다. 남의 것을 들여다볼 시간도 없다. 자기를 돌아보면서 자기 얘기를 한다. 현진건이나 이광수 같은 근대 소설은 다 사소설이다. 내 가족이나 주변 이야기로 다 그렇게 시작됐거든.

- 그런 주변의 평범함을 소재로 삼으면 대부분 '이거 안 될 거야'라고 생각을 하는데?

그렇게 하는 순간 벌써 창의력은 없어진다. 해보지 않으면 아무것도 일어나지 않는다.

- 사진 촬영은 날씨도 달라지고, 당일 조명 상태, 현장의 상황 등 변수가 너무 많은데 그걸 통제하기도 쉽지 않지만, 그보다 이게 내가 실사 촬영을 했을 때 이 느낌이 날까 이런 걱정을 사실 많이 할 수 있지 않나? 그런데도 시도하는 게 왜 중요한가?

그래도 해야 한다. 김아타를 보라. 김아타도 파리 로댕갤러리에 가서 처음 봤는데 그분이 나랑 나이가 같거든. 그런데 애들 학비를 한 번도 준 적이 없었다고 한다. 그런 어려운 사진을 찍으면서 얼마나 고생했을까? 수익도 없이 20년을 묵묵히 했는데 어쨌거나 다양한 놀라운 작업이 나오지 않았나? 법당에서 스님들이 아크릴 박스에 들어가는 것을 누가 생각을 했나, 날씨가 좋을지, 모델은 또 어떻게 구할지 앉아서 고민만 했다면 아무것도 못 했겠지. 어떻게 될지 몰라도 꾸준히 실행했기 때문에 결국에는 유명해졌다.

- 사진 좋아하는 분들께 좋은 사진 찍기 위한 더 쉬운 충고는 없나?

일단 카메라로 막 찍어라. 막 찍다 보면 잘 찍게 된다.

기자 수첩

김용호의 창의적인 작품은 스스로 밝혔듯이 이질적인 조합에서 출발한다고 했다. 창의적인 사진을 찍기 위해선 사진에만 몰두할 게 아니라 사고를 확장하고 생각을 넓혀야 한다는 뜻이다. 그리고 그 안에 반드시 사진가의 '철학'이 담겨야 한다고 여러 번 강조했다.

그러기 위해선 평소에 다른 분야를 끊임없이 섭취해서 창의적인 생각을 할 수 있게 바탕을 가꿔야 한다고 했다. 김용호는 다양한 음악을 듣거나 공연을 보고 전시장에 가서 다른 작가들의 그림이나 조각, 사진을 감상하는 것도 그중 하나라고 했다.

또 하나 인상적인 대목은 자신에 대해 끊임없이 불만족하면서 더 좋은 사진을 위해 고민했기 때문에 남들이 생각하지 못한 장면을 보여줄 수 있었다는 조언이었다. 창작은 고민에서 나오는 것이며 그런 사람들에게 소재를 찾는 것은 한마디로 '천지삐까리'로 많아서 내 것도 하기 바빠서 남의 것은 쳐다볼 시간도 없다고 한다.

사람들은 보통 자신에 대한 고민과 철학은 생각하지 않고 남들이 하는 것만 쳐다보면서 조바심 내고 흉내내기 바쁘다. 그런데 이런 창의적인 사진가들은 공통적으로 남보다 자신의 경험과 기억들 안에서 이것저것을 조합하거나 분류해가면서 무엇이 새로운 것일지를 찾는다. 김용호는 누구나 아는 전래 동화인 '떡 하나 주면 안 잡아 먹지'하고 협박하는 호랑이를 기억하면서 호랑이 가면을 쓴 양복 입은 남자를 경복궁에 가서 흑백 사진으로 찍었다. 그것이 나의 기억이고 남들도 기억하는 이야기일 것으로 확신하면서 사진가는 작업을 구상했다.

윤정미

파인아트

(블루)

(핑크)

ⓒ윤정미

컬러와 소유에 대한 탐구

분홍의 바다에 빠진 소녀들

전부 분홍이다. 소녀들의 침대와 이불, 가방과 원피스, 인형과 머리핀, 필통과 연필, 치약까지 모두 핑크다. 유치원 소녀들이 가진 물건을 모으니 눈이 시릴 정도로 핑크 천지다. 반면 또래 남아들은 전부 파랑이다. 여기서 질문. 왜 소녀들은 다 분홍이고 소년들은 파랑일까? 태어날 때부터 소녀들은 분홍, 소년들은 파랑을 찾나?

사진가 윤정미는 2004년 집에서 딸 아이 사진을 찍어주다가 이상한 걸 발견한다. 핑크색 옷을 입고 핑크색 훌라후프를 돌리는 딸 뒤로 쌓여 있던 장난감이 전부 핑크색이었다. 먼 친척 딸이 커서 아이한테 물려준 옷과 장난감도 대부분 분홍색이었다.

내 딸만 그런가 싶어 아이 친구들의 옷과 가방을 보니 약속한 듯이 분홍의 물결이었다. 누군가 아이 사진을 찍어 달래서 그 집에 가보면 엄마들이 "우리 집에 핑크색이 이렇게 많네!"라며 놀랐다.

한 번은 그녀의 아들이 초등학생 때 30센티미터 자를 준비물로 학교에 갖고 가야했다. 함께 동네 문방구를 갔더니 남은 자가 핑크색 밖에 없어서 "이거라도 갖고 갈래?"라고 묻자 싫다고 했다. 분홍색을 가지고 가면 분명히 친구들이 놀릴 거라고 했다.

우리나라만 그런지도 사진가는 궁금했다. 이듬해 가족과 함께 미국에

간 사진가는 뉴욕 대형 마트에서도 크게 다를 바 없는 모습을 본다. 소녀들이 좋아하는 인형 놀이 장난감은 핑크, 소년들이 갖고 노는 자동차나 히어로, 로봇들은 블루가 많았다. 인종들이 섞여 있는 뉴욕 맨해튼의 유치원도 신발부터 머리까지 소녀들은 핑크, 소년들은 블루였다.

2005년 미국의 대학원에서 사진을 공부하던 윤정미는 오랫동안 질문하던 이것을 사진으로 찍기 시작했다. 세계적인 연작 사진으로 알려진 윤정미의 '핑크 블루 프로젝트'가 시작된 순간이었다. 사진가는 '핑크 블루 프로젝트'로 국내외를 합쳐 100번이 넘는 사진 전시를 했고 지금도 하고 있다.

핑크블루 사진들은 세계 유수의 신문과 잡지, 방송에도 소개되었다. 2007년 라이프(LIFE)지의 표지로 소개되었고, 뉴욕타임스와 내셔널지오그래피 등에 기사와 사진이, 2012년엔 사진가가 직접 테드(TED) 강연 연사로 나오기도 했다. 사진가는 그만하고 싶어도 요즘도 계속 전시 요청이 들어온다고 했다. 외국에서 그녀의 사진들이 소개되는 교과서나 잡지엔 현대 산업의 공산품이나 환경, 성별에 따른 문화나 관습 등의 이야기와 담론들이 끝없이 쏟아지고 있다.

좋아하는 색은 변한다

"핑크색은 유치해, 아직도 핑크색 입는 애가 있더라."

아이가 크면서 어느 날 핑크색을 멀리한다고 했다. 유치원 소녀들은 초등학생이 되면 핑크색을 멀리하고 보라색이나 하늘색으로 옮겨간다. 크면서 자아가 형성되면 자신이 좋아하는 색을 찾는다. 사진가는 자라면서 보라색을 찾는 딸을 보고 다시 사진을 찍었다. 다른 아이들도 크면서 좋아하는 색이 달라지는 것을 기록했다. 첫 작업을 끝내고 전시회로 크게 유명해졌지만 사진가는 계속 찍었다.

아이들은 성장하면서 특정 색을 버리고 새로운 색을 찾는다. 알록달록

한 것을 좋아하거나 정반대 색을 택한다. 쌍둥이를 찍었는데, 똑같은 색을 좋아하는 쌍둥이도 있지만 다른 경우도 많았다고 했다. 사진가는 아이들이 커서 직접 돈을 벌면 컬러를 선택하는 종류도 많아질 것이라고 했다.

사진 속 아이들이 크면서 물건들 배치나 포즈가 다른 이유를 물었다. 사진가는 고등학생이나 대학생이 된 아이들이 어릴 때처럼 포즈를 취하고 찍히는 걸 싫어하기 때문에 자연스러운 모습으로 촬영한 것이라고 했다.

그녀는 언젠가 디자인 일을 하는 친구한테 왜 이런 특정 색 옷만 만드는지를 물었다. 친구는 아이들이 특정색이 아니면 안 사기 때문이라고 했다. 하지만 빈부의 차이에 따른 색의 차이도 있었다. 사진가는 고급 백화점을 가면 아이들 유명 브랜드엔 다양한 색의 물건이 있지만, 저렴한 물건을 파는 대형 마트에는 색의 종류가 훨씬 단순하다고 했다. 결국 특정 색을 좋아하지 않아도 살 수 있는 컬러가 몇 개 안 되기 때문이라고 했다.

꾸준한 작업은 반드시 필요하다

'정말 저 많은 핑크가 전부 아이 것일까? 어디서 사온 건 아닐까?'

처음 사진을 보면 누구나 이런 의문을 갖는다. 사진가는 촬영 때문에 일부러 사오거나 빌려와 더한 것은 하나도 없고 전부 자기 것들로 촬영했다고 밝혔다. 또, 분홍색 자체만이 아니라 이렇게 많은 장난감이나 물건들이 있나 놀라기도 한다. 사진가는 물건이 적은 집은 두세 시간 세팅하고 사진을 찍고, 물건이 많은 집은 아침에 해서 점심 얻어먹고 저녁 때 끝내는 경우도 있었다. 평균 네 시간에서 많으면 여덟 시간을 준비하고, 촬영은 30분에서 한 시간 내로 끝냈다. 물건을 펼쳐 놓는 시간이 오래 걸렸다. 사진을 찍고 아이들에게 찍은 사진들을 선물했다.

사진가는 2005년과 2006년, 2009년, 2015년에 걸쳐 자신의 딸을 포함해 15명을 모두 네 번씩 다시 찍었다. 처음 시작할 땐 전단지를 만들어 찍을 모델을 모집했다. 미국인들은 전단지를 보더니 재밌겠다고 해서 지원자

들이 금방 섭외가 되었고, 한국인들은 주변 사람들 위주로 촬영했다. 처음엔 50명이 넘는 아이들을 찍었고 현재는 70여 명을 계속 찍고 있다. 사진이 계속 소개되다 보니 지금도 핑크 블루 시리즈는 찍고 있다. 아이들이 크면 특별한 색은 사라지지만 요즘도 해외에서 전시 요청이 와서 사진을 찍는다.

사진가는 물건 자체를 골고루 보여주려고 글로브 디퓨저를 써서 촬영하는데 초기에는 아이들도 오브제처럼 보이게 했지만 지금은 자연스럽게 찍고 있다 했다. 처음엔 핫셀브라드 필름 카메라를 쓰다가 요즘은 6천만 화소의 페이지원으로 찍고 정방형 포맷으로 트리밍하고 있다.

한때 빨간색이 공산주의 깃발이 연상되어 기피하던 시절이 있었다. 언제부터인지 빨강은 보수를 상징하는 색이 됐다. 미국도 공화당은 레드, 민주당은 블루가 대표한다. 노란색도 여러 의미를 담고 있지만 어느덧 사고 희생자들을 추모하는 상징이 되었다. 1917년 미국의 한 신문 광고에는 남성들에게 레드를, 여성에게는 블루 컬러를 권하라고 광고가 있었다. 사진가는 이렇게 문화와 역사, 집단의 기억으로 색의 의미가 변해도 소녀와 소년을 가르는 핑크와 블루는 여전하다고 했다.

반면 윤정미는 다른 사진들도 꾸준히 찍고 있다. 어느 날 개를 데리고 산책 나갔다가 동네 사람이 사진가에게 "개가 주인을 닮았다"는 말을 듣고 반려동물 연작을 2014년부터 찍었다. 주인과 개가 살아가면서 비슷한 모습이 재밌어서 찍었다.

개뿐 아니라 고양이와 도마뱀, 햄스터 등의 다른 동물과 이어서 반려식물도 찍고 있다. 코로나 이후에 반려식물을 키우는 사람들도 많아져서 하게 되었다. 최근에는 어린이나 어른이 갖고 있는 '애착 인형' 시리즈도 있다. 인형이나 이불은 후각적인 기억이 큰데 이불 끝의 냄새를 맡는 아이도 있다. 또, 직장에서 오랫동안 일해온 직원들의 옷이 공간에 맞게 동화되는 모습도 촬영하고 있다.

사소한 것도 기록하라. 그리고 일단 찍어보라

이제껏 사진들의 발상이 궁금했다. "나는 사진을 찍고 나서 보이는 것이 많았다. 학교에서 학생들에게 뭐든지 글로 쓰라고 한다. 자신이 좋아하는 것은 뭐든 단어라도 써오라고 한다. 얘기하고 생각만 하면 모든 게 허공에 흩어지고 날아간다. 하지만 쓰면 생각을 묶어 놓고 계속할 수 있다"고 답했다. 가령 영화나 신문을 보면서도 뭔가 꽂히는 게 있으면 무조건 기록하는 게 중요하고, 지금 생각하는 게 별 게 아닌 것일 수 있지만 생각이 생각을 거듭해서 언젠가는 창작의 밑거름이 되는 것이다.

"하늘에서 뚝 떨어지는 건 하나도 없고 모두 출발은 일상에서 시작한다. 대학 때 수첩에 뭔가를 써 놓은 것이 있는데 그걸 보고 스스로 놀란다. 지금과 크게 달라진 것이 없어서. 그래서 학생들에게 조그만 아이디어 수첩을 갖고 다니면서 거기에 글도 쓰고 그림도 그리라고 한다"고도 했다.

모든 것은 다 작은 데서 출발한다. 핑크색 옷과 장난감만 있던 딸, 개가 주인을 닮았다는 말 한마디에서 시작되었다. 그런데 그녀는 사진을 찍고 나서 발견하는 것도 많았다고 했다. 찍고 나서 보면 찍을 때 안 보이던 것들이 보인다고. 그렇게 사진을 많이 찍다 보면 재밌는 요소를 발견할 기회도 많다고 한다.

"무조건 일단 찍는 것이 중요"하다고 했다. 자꾸 찍으면서 보면 이게 뭔가 나올지 아닐지 안다. 그는 세팅을 하면서 한 시간은 찍어야 알기 때문이라고 했다. 현재 홍익대 대학원에서 사진을 가르치는 사진가는 학생들에게 다음과 같이 강조한다.

"세 개 이상의 아이디어를 갖고 오라고 한다. 정말 별거 아닌데 이걸 오래 할 경우 어떻게 나올지도 묻는다. 사진은 다른 예술과 달리 동시에 여러 개가 가능하다. 장기적으로 하는 것과 집중해서 마음먹고 하는 것으로 적어도 두 개 이상으로. 그리고 뭔가를 계속한다는 게 중요하다. 사진은 한 장만 갖고 나오는 것도 중요하지만 계속하는 것도 중요하다. 꾸준히 정성을

다해서 하면 뭔가는 나오더라. 그래서 여러 장을 오래 찍어야 한다. 최소 1,
2년은 해야 한다"

기자 수첩

국내 사진가들 중에 현재 해외에서 가장 유명한 사진은 바로 윤정미의 '핑크 앤 블루 프로젝트' 연작이다. 물건들을 바닥에 깔아 놓고 찍는 스타일은 다른 사진가들도 하지만, 그렇게 많은 원색의 장난감이며 옷, 물건들을 모아서 보여준 사진가는 아무도 없었다. 그런데 단순한 스타일이 아니라 '핑크 앤 블루 프로젝트'에는 성에 대한 여러 담론과 자본주의에 대한 비판, 그리고 아이들이 커가면서 변하는 관찰도 들어가 있다. 무엇보다 사진들이 어렵지 않으면서 재밌다.

윤정미의 다른 작업들 - 반려동물이나 반려식물, 애착인형, 인사동 사람들 등은 모두 사진가 자신의 생활 주변에서 얻은 아이디어와 소재를 사진으로 구체화시켜서 꾸준히 촬영해온 결과들이다. 어느 날 동네에 키우던 개를 끌고 나갔더니, 누군가가 "개가 주인을 닮았네요"라는 말 한마디로 시작한 반려동물 시리즈는 반려식물과 애착인형까지 이어지고 있다.

그는 "일단 사진으로 한 시간 정도 찍다 보면 이게 될지 안 될지 안다"고 조언했다. 그리고 모든 것은 사소한 것에 출발하며 "생각은 허공에 날아갈 수 있으니 어디에 단어라도 적어 놓으면 훗날 그게 세상을 깜짝 놀라게 할 것이 된다"는 기록이나 메모의 중요성을 강조했다. 윤정미 사진가도 사소한 메모를 어딘가에 적어 놓고 주변 사물을 매일 관찰하면서 자신만의 창작의 순간을 기다렸을 것이다.

정지필

파인아트

ⓒ정지필

상식을 뒤엎는 독특한 상상력

이순신 장군 얼굴이 심하게 긁힌 100원 동전 사진이 크게 확대되어 전시장에 걸려 있다. 오래된 동전을 수백 배 크기로 프린트한 정지필의 '이순신 장군(Admiral Yi, 2015)' 연작이다. 조폐공장에서 똑같이 찍어낸 은빛 동전들은 사람들의 손을 거치면서 거칠게 변했다.

곰보처럼 얼굴에 점이 있거나 평면에 새겨진 장군 얼굴들이 닳아 문드러지고 눈과 수염이 형체가 사라져가는 것도 있다. 동전들이 시간이 지나면 닳아서 형체가 조금씩 달라지는 것은 당연하다. 이 당연한 걸 정지필은 다르게 보았다. 그는 "사람들마다 각자 다른 개성이 있는 것처럼 동전의 경험도 모두 다를 것"으로 생각했다.

자세히 봐야 보이는 것들이 있다

정지필은 시각적인 효과를 위해 엄지손톱 크기의 동전을 맨홀 뚜껑처럼 사진으로 확대해서 보여준다. 건축 사진에서 활용하는 스티칭(stitching) 기법으로, 렌즈로 피사체의 미세한 초점을 조금씩 바꿔가며 촬영한 다음 부분 합성을 통해 사진을 확대해서 보여주는 방법이다. 스마트폰 파노라마 사진이 여러 장을 찍어 자동으로 합성해 길게 한 장으로 보여주는 것과 같은 원리다. 100원 동전을 촬영할 땐 초점을 이동하며 평균 16컷을 찍어 합쳤다.

크게 보지 않으면 볼 수 없는 것들이 있고, 항상 전시 작품을 염두하고 작업하는 사진가들은 사진을 크게 인화할 것을 생각하며 촬영한다. 디지털카메라 액정화면과 노트북 화면의 사진이 다르듯, 폰으로 안 보이던 미세한 것들이 전시장의 큰 사진에서 보일 때가 많다. 여러 장의 확대된 동전들은 무척 낯설었다. 호주머니에 넣고 거스름 돈으로 받던 100원들과는 전혀 다르게 보였다. 이태리 로마(Rome)나 영국 바스(Bath)에서 보던 2,000년도 넘은 청동 부조(浮彫) 작품들로 보였다.

전시장에 걸린 '이순신 장군'을 보면서 인생이나 시간, 경험이라는 단어들이 떠올랐다. 사진이 가진 '사물의 재현'이라는 시각적 특성을 극대화해서 확대와 비교라는 방법을 통해 감상자들에게 쉽게 알려주었다. 작은 동전들은 똑같아 보이지만 자세히 보면 전부 다르다는 것이다.

사적 경험이 작품의 토대로

정지필의 100원 동전 사진들은 그보다 3년 전 작업인 2012년에 전시한 '스몰머니(small money)' 연작에서 발전되었다. 같은 동전이지만 전혀 다른 느낌이었다. 전시장에 걸린 스몰머니의 사진들은 깨끗하고 화려한 금색, 은색의 금속성 조각들이 화려하게 빛나는 예술 작품처럼 보이게 찍혀 있다. 학이 나는 은빛 찬란한 '500원'에서 거북선이 조각된 금색의 '5원', 엘리자베스 2세 여왕이 새겨진 10펜스 영국 동전과 링컨이 보이는 1센트까지 국내외의 새 동전들이나 오래된 동전들이 확대된 사진이다. 그런데 이 작업은 사진가의 의외의 경험에서 시작됐다.

어느 날 해외 브랜드 매장에서 상품들을 촬영하는 일을 하고 행사에 초대되었는데, 전시된 명품들과 참석한 덴마크 왕세자 부부의 우아하고 세련된 모습을 보며 하루하루 힘겹게 사는 자신과 전혀 다른 세상을 살고 있음에 자괴감을 느낀다. 대신 사진가는 '보잘것 없는 물건도 빛나게 보여주자'는 생각이 들어 동전을 찍었다. 그의 홈페이지(jipiljung.com)에는 이런 글

이 써 있다.

"다행히 나는 창조하는 사람이다. 흉상이 아닌 것을 가치 있고 아름다운 예술품으로 만들 수 있는 사람이다. 내가 가진 금속의 물건을 나는 모든 사진적 기술과 지식을 다해 잡아채기로 했다. 동전이 눈에 들어왔다."

또 사진가는 어느 여름 밤에 자신을 괴롭히는 모기를 잡아 복수하고 그 모습을 사진으로 확대해서 찍어 전시했다. 내 피를 빨아먹었으니 너도 목숨을 걸라는 의미로 '주고받다(give and take, 2012)' 연작에는 빨간 망토처럼 선홍색 피를 두른 압사한 모기들이 장렬한 박제처럼 나열되었다.

4년 후 사진가는 같은 방식으로 모기를 눌러 찍은 후 '엄마(mum, 2016)'라는 이름을 붙였다. 원래 꽃의 꿀을 빠는 초식 곤충인 모기는 암컷이 알을 배고 발육을 위해 목숨을 걸고 피를 빤다는 것을 알고 목숨을 건 엄마 모기의 모성애를 느꼈다며 작업 후기를 올렸다. 모성애를 느꼈다면서 납작하게 눌러 죽인 건 궁금했다.

상식을 의심하라

정지필은 'TV 예수(Televised Jesus, 2013-2015)'에서 다빈치의 '최후의 만찬' 그림 중 예수의 얼굴 이미지만 캡처를 하고, 프레스코 성화의 예수상과 성모상 이미지를 확대해서 보여준다. 사람들은 예수님의 얼굴이 구글 다운로드 이미지인지, 오래된 그림의 균열이 아니라 휴대폰 액정이 깨진 것인 줄 모르고 성스럽다고 느낀다. 이를 통해 그는 우리가 알고 느끼는 신성함이 실은 너무나 가볍고 흔한 것에서 나올 수 있다는 것을 보여준다.

정지필의 상상력은 남다르다. 그는 사진가이면서도 '보는 것(seeing)'에 대한 의심과 질문을 반복한다. 그는 언제나 상식을 의심한다. 다른 사진가들이 관심 갖는 동시대 관심사나 역사, 스타일 등에 대해선 관심이 없다. 대신 우리의 시각적인 경험이 맞는지 의문을 품고서 사진으로 반문한다. 사진가는 형태를 크게 하거나 색을 바꿔가며 사람들의 시각적 편견을 조롱한

다.

영국 어학연수 시절에 느낀 인종적 편견에 대한 경험을 소재로 한 것도 있다. '미소(smile, 2017)' 시리즈는 여러 피부색의 사람들이 웃는 모습을 반복하는데, 모두 까만 피부로 바꿔 눈과 하얀 이만 드러내며 웃는 모습들을 보여준다. 포토샵에서 밝기와 채도를 떨어뜨려 피부색만 어두운 사람들의 비슷한 웃는 모습들이 반복된다. 말이 통하지 않는 외국에서 가장 좋은 소통 수단이 미소인 것처럼 미소는 사람을 안심시키고 편견을 줄인다. 사진가는 우리가 단일민족이라는 말을 강조하면서 배워온 것이 오히려 편견을 조장할 수 있기 때문에 바꿔보면 어떨까 하는 의도가 있었다고 한다.

창작의 시작은 의심하는 것

확대가 아닌 색에 대한 변형도 그의 작업 방식 중 하나다. 최근 정지필은 모두가 빨간색으로 여기는 태양의 색을 바꿨다. '더 뜨거운 태양(2019)'에서는 구글에서 다운받은 태양의 모습을 색만 바꾸며 계속 움직이는 이미지로 보여준다. 여기서 한 발 더 나아간 작업이 '스펙트럼(spectrum, 2019)'으로 작업실의 색 조명을 달리하며 인물의 모습을 다른 배경과 컬러로 보여주었다. 태양의 온도가 달라지면 우리가 보는 색도 지금과 다르기 때문에 무엇이 맞는 것인지 알 수 없다는 것이다.

정지필은 스마트폰에서 머리 모형을 바꾸는 어플리케이션으로 자신의 헤어스타일을 바꾸는 것을 보여주는 '헤어스타일(hairstyle, 2019)'로 수만 가지로 보정과 조합이 가능한 무한 복제와 변형이 가능한 이미지 과잉과 폭주 속에 우리가 살고 있는 현실을 새삼 깨닫게 한다.

그는 필름 카메라에 필름 대신 나뭇잎이나 꽃잎을 끼워 렌즈를 해에 대고 찍어, '태양의 셀카(Sun's selfie, 2016)'라는 제목을 붙이기도 했다. 태양이 지나간 흔적을 자연물인 낙엽이나 꽃잎으로 기록해서 이를 접사 렌즈로 다시 찍어 확대 프린트한 것이다. 어쩌면 어처구니없지만 한편으로 그럴 듯

도 했다. 이런 기발한 생각은 어디서 나오는 건지 물었다. 그는 "직업적으로 의심을 하는 게 당연하다. 예술가는 남들과 다르게 봐야 한다"고 한다.

기자 수첩

정지필은 사진의 '확대와 비교'라는 방법으로 뚜렷한 메시지를 보여준다. 그런데 메시지가 어렵지 않고 소재는 쉽게 구할 수 있는 대상이라는 점에서 그의 독특한 발상에 점수를 주고 싶다.

많은 사진가들이 자신의 사적인 경험을 소재로 삼는 것처럼 정지필도 작은 가치의 동전에서 출발한 작업(small money)을 발전시켜서 동전은 동전이되 새 동전이 아니라 낡은 동전으로 새로운 아이디어를 추가한다. 똑같이 생긴 이순신 장군의 얼굴이 다르게 변형된 모습을 통해 우리가 사는 인생도 저렇게 시간을 거치면서 다르게 변할 수 있구나 하는 생각을 떠올리게 했다.

사진가는 최근에 스티칭으로 사진을 여러 장 이어 붙여 보정하는 방식이 아니라 엑스레이 필름에 8×10 대형 카메라를 사용해서 주변 화가나 사진가들을 촬영한다고 한다.

중앙대 사진과를 나와 한국예술종합학교 대학원에서 조형예술과 사진 전공 석사를 했던 정지필은 한예종에서 후배들을 가르치기도 한다. 누구나 믿는 사실을 의심하는 것이 예술가의 숙명이라는 말처럼 사진가는 다르게 질문하고 볼 수 있어야 한다고 했다. 주변에서 사소한 물건들이 작품 대상이고 찍을 소재가 널려 있다는 말은 김용호 사진가의 말과 크게 다르지 않았다.

장남원

자연다큐멘터리

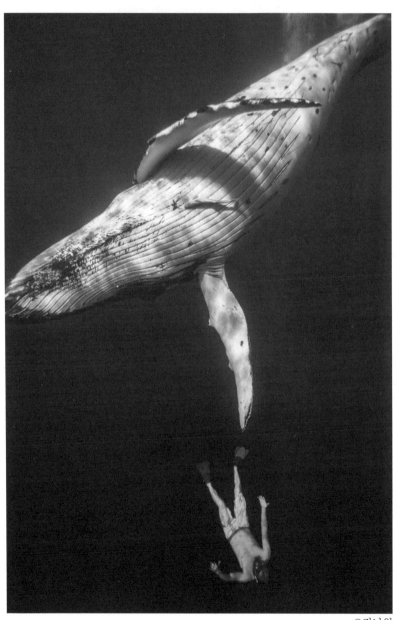

©장남원

국내 유일의 고래 사진가

거대한 바위 하나가 물 속에서 헤엄쳐 오더니 눈이 마주쳤다. 고래였다. 혹등고래(humpback whale)는 사진가 장남원을 보며 쌍꺼풀의 눈을 껌벅거리고 있었다. 그는 고래를 처음 본 순간을 잊을 수 없었다. 덜컥 겁이 났다. '물면 어떡하지?' 다가갈 용기가 나지 않은 그는 배로 돌아왔다. 배에서 쉬는 동안 계속 고래 눈만 생각났다. 1992년 일본 자마미(Zamami) 섬 앞바다에서 고래를 처음 본 순간을 기자에게 생생히 들려주었다.

'물려도 찍겠다'는 생각에 다시 갔다. 카메라에 20밀리미터 단렌즈로 여섯 장 만 찍고 왔다. 돌아오는 비행기에서도 고래만 생각났다. 고래를 찍었다는 행복감에 사진가는 세상을 다 가진 기분이었다고 한다. 그리고 고래를 본 것은 장남원에게 인생의 터닝포인트가 되었다.

인생의 전환점이 된 고래와의 만남

지난해 인기 OTT 드라마 '이상한 변호사 우영우'에서 주인공이 상상하던 고래를 큰 사진으로 보는 장면이 나오는데, 바로 사진가가 촬영한 혹등고래였다. 지난해 롯데월드타워 전시 후 알려지면서 담당 프로듀서가 직접 사진가를 찾아와 고른 고래 사진 중 하나였다. 사진가의 40년이 넘는 수중 촬영 경력 가운데 고래 사진도 30년이 넘었다.

시커먼 등에 허연 배를 드러낸 혹등고래 한 마리가 카메라 앞에서 수영

한다. 고래는 회오리 같은 물보라를 일으키면서 지느러미를 돌리기도 한다. 사진가를 알고 마치 포즈를 취하는 모델처럼 보인다. 흑백의 고래 사진은 국내 유일의 고래 사진가 장남원이 몇 년 전 남태평양 통가 바다에서 찍은 작품들이다.

바닷속에서 보는 야생 고래들은 수족관의 돌고래나 가끔 그물에 걸려 죽는 밍크고래와는 다르다. 우선 크기에 압도되고 그 거대한 생명체가 헤엄치면서 "우우 우우"하는 황소울음 소리도 오싹하다. 전 세계에 고래는 100여종이 있지만 그 중 촬영이 가능할 정도로 수면에 올라오는 것은 혹등고래뿐이다. 혹등고래는 거칠게 생긴 외양과 다르게 유순한 성격으로 사람을 해치지 않는다고 한다.

혹등고래는 남태평양 통가왕국 앞바다에 약 4개월간 모인다. 따뜻한 수온에서 새끼를 키우기 위해 7월부터 10월까지 머무르는데 이 시기에 고래 사진을 찍는다. 그 후 고래는 10월 말이면 남쪽으로 6,600킬로미터를 몇 달간 헤엄쳐 새우 같은 갑각류 먹이가 풍부한 남극으로 간다. 겨울을 난 고래들은 여름이면 다시 올라오는데, 그동안 바다의 최강 포식자인 범고래나 상어의 공격을 받는다. 이들은 고래 새끼를 먹으려고 노리는데 어미는 필사적으로 지킨다.

그렇게 먼 바다를 헤엄쳐 간 끝에 도착한 남극에는 포경선이 기다리고 있다. 사실 고래는 멸종위기 등급 동물이다. 그래서 고래를 잡는 것은 국제 규약으로 금지되어 있다. 그런데도 누가 고래를 잡나? 일본이나 아이슬란드, 노르웨이 등은 전 세계의 비난을 받아가면서 여전히 고래를 잡는다. 고래에서 나오는 고기나 기름, 뼈, 수염 등에 대해 이 나라들은 여전히 수요가 많기 때문이다.

수많은 난관을 뚫어야 찍는 고래 사진

사실 고래 사진은 찍기가 어렵다. 멸종위기종이라서 30미터 이내로 사람

접근이 금지되어 있다. 물 속은 망원렌즈 촬영이 어렵다. 바닷속 밝기나 투명도 때문이다. 또 고래가 놀랄까 봐 산소 장비를 사용하는 것도 금지되어 카메라를 들고 맨몸으로 들어간다. 설령 산소 장비를 메도 고래의 속도를 못 따라 간다. 장비를 메면 천천히 쉬면서 올라오는 감압을 해야 수중병에 걸리지 않는다.

고래 사진가들은 장비 없이도 1분에 10미터까지 수중에 내려가서 찍는데 혹등고래는 수심이 낮은 수면까지 올라오기 때문에 촬영이 가능하다. 몸 길이가 20미터에 이르는 향유고래나 30미터가 넘는 대왕고래는 수면으로 올라오지 않고 깊은 바닷속에서 지나가기 때문에 사진가들의 피사체가 되긴 어렵다.

고래 사진가들은 보통 현지에서 오전엔 먼 바다를 가고 샌드위치로 점심을 먹고, 오후엔 섬과 섬 사이에 있는 새끼와 어미 고래를 촬영하러 간다. 그렇지만 고래 사진 촬영은 굉장히 어렵다. 출발 전부터 치밀한 준비가 필요하다. 장남원은 고래를 찍기 위해 한 달 전부터 하체 지구력을 키우는 운동을 한다. 체력도 문제지만 사실 경비도 많이 든다.

통상 보름간 현지에서 머물며 배를 빌려 수중 촬영을 하러 바다로 나가는데, 하루에 배 값만 150만 원 정도 드는데 같이 사진을 찍는 외국 사진가들과 나눠도 전체 경비는 1,000만 원을 훌쩍 넘긴다. 그래서 다른 나라 사진가들은 항공료라도 벌기 위해 여행객들을 대상으로 고래 관광 투어를 여행 상품으로 모집한다.

수중 사진에서 시작된 새로운 길

그는 어떻게 고래를 찍는 사진가가 되었을까? 장남원은 20년간 신문사 (중앙일보) 사진기자로 일했다. 대학 때 기계공학을 전공했지만 영화에서 본 사진기자라는 직업이 멋있어 보였다. 사진부 암실에서 선배들의 필름 정리를 하다가 우연히 선배들이 촬영한 수중사진 필름들을 발견했다. 해군 출

신이라 평소 수중 생물에 관심이 있었다. 필름을 보며 '이거 내가 가봐야겠다'는 생각이 들었다고 한다. 6개월간 스쿠버다이빙을 배우고 수중 사진을 찍기 시작했다. 처음엔 놀러가는 기분으로 시작했는데 막상 수중에서 카메라를 처음 들었을 땐 중심도 못 잡았다고 한다.

하나에 꽂히면 집중하는 성격인 사진가는 당시 접사렌즈만 들고 국내 스쿠버 사진가들이 찍는 사진엔 관심이 없었다. 외국 사진가들은 어떻게 찍는지 궁금해서 명동 중국대사관 앞에서 팔던 수중 사진 잡지를 열심히 사서 보며 새로운 앵글들을 연구했다. 결국 수중 사진을 찍기 시작한 지 2년 정도 지났을 때 강원도 바닷가에서 산호를 찍어서 신문에 썼다. 16밀리미터 광각 렌즈로 피사체에 가깝게 가서 넓게 풍경을 보여주며 찍었다. 국내 수중 사진에 표준 렌즈처럼 된 16밀리미터 렌즈는 장남원이 80년대 초에 처음 촬영한 이후 앵글이 보편화되었다.

수중 사진에서는 16밀리미터나 14-24밀리미터 줌렌즈가 주로 사용된다. 사진가는 니콘의 니코노스라는 수중 전문 카메라로 많이 촬영했다. 더 많은 수중 사진을 찍기 위해 회사에 비싼 장비를 구입 보고서를 썼다. 가격이 너무 비싸서 이걸 왜 사야 하는지 회사에서 타당한 이유를 보고서로 작성하라고 하자, '삼면이 바다로 둘러싸인 우리나라는 육지보다 바다에 사는 생명이 많아 볼거리가 많은 수중 사진을 위한 촬영 장비가 꼭 필요하다'면서 구라를 쳐서 결국 해외에서 수입한 수중 촬영 장비로 열심히 사진을 찍으러 다녔다.

하지만 고래를 본 후엔 자신을 쳐다보던 그 눈이 잊히지가 않았다. 계속 보고 있는 느낌이었다. 앞으로는 고래를 찍겠다고 마음먹었다. 그 후 사진가는 31년간 고래를 찍었다. 처음 고래를 찍고 돌아오는 비행기에서 너무 뿌듯했다고 한다. 당시 사진은 모두 필름이라서 현지에서 현상도 못했다. 고래를 찍었다는 뿌듯함에 세상을 다 얻은 것 같았다. 돌아와서 필름을 현상을 해보니 엉망이었지만, 엉망이 된 사진들도 좋았다.

지루한 사진은 남기지 마라

올해 73세인 사진가는 자신이 언제까지 수중에서 고래를 찍을까 생각한다고 했다. 사진가는 7년 전 멕시코 수중동굴에서 촬영하다 물을 먹고 패혈증에 걸려 죽을 뻔한 적이 있다. 두 달간 병원에서 항생제가 든 링거를 매일 8병씩 맞았다. 두 달 간 490병의 항생제를 맞고 두 번의 수술을 거쳐 겨우 살아서 4개월 만에 퇴원했더니 몸에 근육이 빠져서 통가를 갔다가 오리발도 힘이 들어 못 했다고 했다. 그래서 최근에는 '육상 사진'도 찍고 있다. 수중 사진이 전문이라 사진가는 땅에서 찍는 사진을 이렇게 부른다고 했다. 아직 눈이나 나무 같은 풍경이 위주이지만 점점 피사체를 옮겨가는 중이라고 했다. 하지만 체력을 회복해서 곧 통가로 갈 계획을 세우고 있었다.

사진을 위해서 뭐가 필요한지 물었다. 그는 우선 사진 공부가 필요하다고 했다. 해외 사진가들의 유튜브를 6개월간 열심히 찾아보니 무명의 실력 있는 사진가들이 많다는 것을 알게 되었다. 장남원은 보는 사람이 지루한 사진은 남기지 말라고 충고한다.

사진가들은 대부분 자기 사진이 왜 인기가 없는지 이유를 모르는데 그건 목표가 정확하지 않기 때문이라고 한다. 몇 달 동안 뭐만 찍었다고 하고 끝나면 그건 자기만족이라는 것이다. 사진가들은 이걸 기록으로 찍는 것인지 아니면 팔리는 사진으로 찍는 것인지로 분명한 구분을 짓고 찍어야 한다고, "사진은 자신이 살아오면서 느낀 경험에서 찾아야 한다. 그렇지만 지루한 사진은 남기지 마라"고 한다.

기자 수첩

20년을 다닌 신문사를 그만둔 장남원은 아무 대책도 없이 수중 사진을 찍으러 해외로 떠났다. 집에는 장기로 해외출장을 간다고 둘러대고 떠났다. 1년 간을 팔라우, 츄, 하와이까지 섬만 다니며 스쿠버다이빙을 했다. 돌아온 후에 뭘 할까 곰곰이 생각하니 잘하는 것은 술 마신 일밖에 없어서 다니던 회사 앞에 식당을 열었다. 178센티미터 키의 사진가는 한때 97킬로그램 나간 적이 있어 '고릴라'라는 별명이 있던 사진가는 식당 이름을 고릴라로 짓고 문을 열었다. 식당 간판에 그려진 고릴라 캐릭터 그림은 회사의 친한 시사만화가가 그려줬다.

식당에 회사 후배들이 찾아오면 돈을 안 받을 만큼 통이 컸다. 홍석현 회장도 찾아와 회식도 했다. 후배들과 주변 사무실에 입소문이 나면서 식당은 잘 되어 부인에게 맡기고, 사진가는 사진을 찍으러 다녔다. 지난해부터 경기도 남양주시 덕소리에 '장남원갤러리'라는 사진 전문 갤러리를 열고 자신의 사진들을 전시하고 있다.

장남원은 사람들과 대화하기를 좋아하고 친화력도 두텁다. 그래서 통가 등 고래가 보이는 바다를 가면 현지인들과 지내며 친해진다. 그리고 새로운 것을 시작할 때는 외국 자료를 볼 수 있을 만큼 찾아보면서 시야를 넓힌다. 80년대에 수중 사진을 배울 땐 닥치는 대로 외국 잡지를 뒤져가며 앵글을 연구했고, 최근엔 유튜브를 찾아가며 사진의 트렌드를 공부하고 있다.

사진가는 스스로 시야를 넓히려고 부단히 공부했다. 또 사진가들이 분명한 목적을 갖고 보여줘야 사람들이 사진을 찾는다는 신념을 갖고 있다. 그런 노력들이 30년 넘게 고래를 찍는 사진가로 살아남을 수 있던 바탕이 되었다. 73세인 그는 요즘도 체력을 키워 다시 바다로 돌아가 오리발을 차고 고래를 찍기 위해 준비하고 있다.

에필로그

번개를 기대하지 마라. 이미지가 지배하는 사회다. 1967년에 프랑스 사회학자 기 드보르(Guy Debord)가 현대를 '스펙터클의 사회(Spectacle, 1967)'로 규정했지만 그가 말했던 "본질보다 겉모습이, 내용보다 화려한 이미지가 지배하는 시대"가 본격적으로 시작된 건 디지털 사진이 대중화된 2000년 이후였다.

이제 사진은 인터넷의 바다 위에 쓰레기처럼 떠다닌다. 쓰레기는 '더러워서'가 아니라 '너무 많아서' 가치가 떨어진 것이다. 디지털 사진은 쉽게 소비되고 버려진다. 너무 흔하니 찍고 삭제하는 건 누구에게나 일상이 되었다. 디지털 환경은 콘텐츠의 생산자와 소비자의 경계도 크게 낮췄다. 스틸 사진은 연사로 촬영한 사진을 이어 붙여 '짤방'으로 만들어지고 고화질의 동영상은 영상 캡처로 사진을 대신한다. 어떤 영상 이미지가 도용되어 컴퓨터그래픽(CG)으로 변형되는지 훔친 사람만 안다. 출처를 알 수 없는 복사된 사진들은 계속 변형되고 가공된다.

사진만 도용되고 변형되는 게 아니라 스타일도 모방된다. 누군가 어떤 사진이 독특한 소재와 앵글로 찍으면 인스타그램이나 소셜미디어는 누구보다 빠르게 사진을 전파한다. 사람들이 좋아하고 열광하는 스타일을 경쟁자들

은 바로 따라한다. 서로 베끼고 따라하기가 너무 쉽다. 모방의 시대에 새 소재를 찾고 창의적인 사진을 제작하는 일은 이전보다 더 어렵고도 외로운 길이다.

그렇다면 독특한 사진들의 아이디어는 어디서 나올까? 이 책에 소개된 창의적인 사진가들의 작업 구상은 어떻게 시작된 것일까? 나는 그것이 궁금했다.

결론은 이렇다. 번개를 기대하지 마라. 벼락도 없다. 여기 사진가들의 아이디어는 모두 그들이 직접 경험하고, 생각하고, 느낀 것들이 오랫동안 쌓여 있다가 어떤 계기로 합쳐지거나 불필요한 것들이 사라질 때 새로운 것이 나왔다. 사진은 어떤 순간이 카메라로 포착된 결과다. 그래서 사람들은 사진가들이 운이 좋거나 무심코 스쳐가는 생각을 창작의 재료로 삼은 걸로 안다. 하지만 누구도 우연은 없었다. 이들의 사진들은 불안과 믿음의 언덕을 수없이 오르내리며 흘린 땀의 결과였다. 다만 이 책에 소개된 사진가들은 일정한 작업 패턴이 있었다. 서로 다른 사진을 찍는데도 비슷한 점들이 있었다. 사진가들은 어떻게 시작해서 어려움을 견디며 결과로까지 완성했을까? 처음 아이디어가 시작된 계기와 과정 그리고 완성을 위해서 무엇을 했는지가 궁금했다. 인터뷰를 통해 알게 된 사진가들의 몇 가지 공통적인 방법은 다음과 같다.

첫째, 일관되게 추구하라. 사진가들은 관심을 쏟은 대상이나 소재에 대해 하나를 집중했다. 박종우는 시류에 편승해서 이것저것 하지 말고, 자신이 가장 잘하는 분야에서 한 가지를 장기적으로 하라고 권했다. 윤정미는 한 가지 주제로만 적어도 1, 2년은 찍어야 한다면서도, 사진은 두세 가지를 동시에 할 수 있기 때문에 기간을 늘려 할 수 있다고 했다. 주제나 문제의식을 일관되게 추구하는 것이 사진에서 강조되는 이유는 무엇일까? 그것은

카메라가 눈앞에 보이는 예쁘거나 이상한 것을 찍고 보는 속성이 강하기 때문이다. 어쩌면 창작의 시간이 가장 쉽고 간단해 보인다. '찰칵'하고 찍으니까. 하지만 그 준비와 기다림의 과정을 이해할 때 한 가지를 추구한다는 것이 간단하지 않다는 걸 알게 된다. 무엇보다 사진으로 주제를 일관되게 추구하면 변화된 모습을 사진으로 기록할 수 있다. 윤정미는 아이들이 좋아하게 만든 분홍과 파란색 물건들이 자라면서 변해가는 모습을 십년 넘게 찍어왔다. 정지필은 똑같이 찍어낸 100원 동전들이 시간이 흘러 변해버린 이순신 장군의 얼굴로 보여줬다. 주명덕은 60년 넘게 우리 사회와 전통의 변화라는 주제를 일관되게 찾아 다녔다. 친구의 죽음에서 시작된 생의 허무함은 양승우를 다큐멘터리 사진가로 이끈 계기가 되어 거칠고 천하게 보이던 사람도 '살아있기에 아름답다'는 메시지를 남기게 했다. 대학 때 한국인 친구를 알게 된 인연으로 시작된 한국에 대한 관심은 구와바라 시세이를 60년 넘게 한국 사회와 역사적 순간들을 사진으로 남게 한 계기로 발전시켰다.

둘째, 자신의 경험과 생각을 사진에 반영하라. 사진은 단순히 카메라 셔터를 누르는 게 다가 아니다. 사진으로 무엇을 보여줄지를 고민하라. 성남훈은 역동적인 움직임이 다큐멘터리 사진의 전부가 아니라고 한다. 그는 예쁜 풍경을 조용히 보여주면서 인간들이 저지르는 심각한 환경 파괴 문제를 떠올리게 한다. 성남훈은 사진이 메시지를 전달하는 소통의 수단으로 확신한다. 그래서 그는 자신의 경험과 느낌을 사진에 어떻게 반영할지를 고민하라며 "사진의 메시지는 내 안에서 나온다"고 했다. 치매 할머니의 투병과 임종을 기록한 김선기와 남편의 사망 후 슬픔 속 자신의 모습을 사진으로 재구성한 최영귀도 가족의 죽음이라는 소재를 다뤘다. 더운 여름날 밤 모기에 물려 화가 난 정지필은 눌러 죽인 모기의 피를 확대해서 연작 사진들로 발표했다. 그는 고가 명품 브랜드 촬영을 하다가 반대로 '싼 것도 번쩍일 수 있다'고 믿고 동전 사진을 빛나게 찍었다. 어릴 때부터 형제들이 외국에

흩어져 살았던 주명덕은 식구가 많은 대가족을 부러워하며 '한국의 가족' 시리즈나 버려진 아이들 같은 문제를 천착했다. 대인관계를 어려워했던 민병헌도 자신이 보고 싶은 풍경을 찾아 안개와 폭포, 눈보라나 흐릿한 누드를 흑백사진으로 찍었다. 사진 콜라주 작업을 하는 원성원은 살면서 느낀 불만과 불안, 힘들게 했던 인물들을 관찰해서 은유적 풍경으로 보여준다. 작가의 개인적인 고민과 경험들은 숨은 그림을 찾는 풍경으로 말한다. 또 다른 콜라주 사진가인 전정은도 어린 시절의 추억과 경험, 그리고 익숙하면서 낯선 풍경을 찍은 자연의 일부를 따와 이미지를 포토샵으로 조합했다. 그가 만든 환상적인 풍경에는 인간들이 자연에 개입해서 만든 어색한 모습들이 보인다.

셋째, 사람들과 소통하라. 세계 여러 나라를 다니며 다큐 사진을 찍는 성남훈과 박종우는 낯선 이방인으로 현지인들과 소통하기 위해 아이들 사진을 찍고 보여주며 대화를 한다. 박종우는 오지에서 원주민들을 보면서 기관총처럼 연사로 찍는 카메라를 든 관광객이 되지 말고 그들과 놀면서 친해지라고 했다. 양승우는 일용직 노동자들을 기록하기 위해 그들과 함께 일하고 밥을 먹었다. 그렇게 두 달이 지나서 자신이 사진가임을 밝히자 그들에게 안내까지 받아가면서 촬영했다. 양승우는 알지도 못하는 상대를 "몰래 와서 툭툭 찍고 가는 것은 사진이 아니다"고 했다.

소통이 가장 강조되는 사진에는 패션 광고나 제품 광고사진을 찍는 김용호와 김영준, 임병호의 경우가 있었다. 김용호는 사진을 찍히는 '불편한 일'을 하려면 상대를 먼저 연구하고 만나야 하는데 주로 가족 관계나 근황, 취미를 서로 이야기하면서 어색한 분위기를 자연스럽게 유도한다. 인기 배우들이나 한류 아이돌 그룹을 모델로 찍는 김영준도 배우를 촬영하기 전에 배우가 나온 모든 영화를 다 보고 만나고 나서야 인물의 개성을 살리는 사진을 찍는다고 했다. 국내 최고의 광고제품 사진가인 임병호도 "남(광고주)

이 원하는 사진을 찍어야 하기 때문"에 열린 생각이 중요하다고 했다. 임병호는 오랫동안 자신의 스튜디오 촬영 과정을 홈페이지에 올리면서 장비 운영이나 조명의 팁은 서로 나눌수록 발전한다고 했다. 인물사진가인 무궁화소녀도 상대를 그대로 내면까지 보기 위해 마음까지 이해하고자 노력한다. 무궁화소녀는 상대에게 "당신은 특별하다"고 생각하고 바라볼수록 좋은 사진이 나온다고 했다.

넷째, 호기심을 유지하라. 김용호는 사진에 미스터리가 담겨야 사람들이 사진을 오래 본다며 누구든지 뻔한 이미지는 보고 넘기기 때문에, 광고사진을 궁금하게 만든다고 했다. 남들과 전혀 다른 광고사진을 보여주는 비결도 바로 사진가가 스스로 "세상 모든 것에 관심이 많기 때문"이라고 했다. 사진 안에만 갇혀 있기 보다 다른 분야를 더 많이 경험해야 이야기가 섞이고 새로운 것이 나온다는 의미였다. 이갑철도 프레임 안에 과감한 구도를 통해 사진 안에서 상상할 여지를 남긴다. 그는 한국적인 이미지들을 통해 어떤 사연들이 나올 법한 순간들이라는 연상이 되는 장면을 포착한다.

'저 산 뒤엔 뭐가 있을까?'라는 호기심에서 시작된 박종우의 질문은 전세계 오지를 찾고 사라져가는 나라와 부족들의 전통을 좇는 사진가로 만들었다. 국내 유일의 고래 사진가 장남원은 회사 선배의 필름을 보고 바닷속이 궁금해서 수중사진을 시작했다. 그러다 우연히 마주친 혹등고래의 눈빛을 잊을 수 없어 30년 넘게 고래 사진을 찍었다. 장남원은 보는 사람이 지루하게 느끼는 사진은 남기지 말라고 했다. 전정은은 식물원의 나무 가지를 뒤집으면 동물의 다리처럼 나무의 다리로 보일 수 있다며, 자연을 세심히 관찰하면서도 사진가만의 상상을 덧붙여서 사진 콜라주로 만들어 낸다. 정지필도 우리가 평소에 당연하다고 믿는 시각적인 상식을 의심하면서 출발한다. 그는 예술가들은 남들과 다르게 봐야 하기 때문에 의심하는 것이 당연하다고 했다. 그래서 사진을 찍어 원래의 크기를 바꾸거나 색을 바

꿔가면서 우리가 당연하다고 믿는 것도 편견일 수 있다고 사진으로 보여준다.

다섯째, 사진이 가진 특성을 살리는 것이다. 원성원은 사진을 합성해도 포토샵 레이어를 통한 크기를 조정하거나 붙이기만 할 뿐 색상을 변형하거나 가짜 그림자를 만들지 않는다. 사진의 사실감을 유지하기 위해서다. 그래서 흐린 날을 택해서 촬영하고 같은 장소도 몇 번이나 다시 찾아 찍는다. 콜라주로 완성하는 그의 작품 한 장엔 강원도 고성부터 제주도 식물원까지 찾아가 촬영한 약 1,700여 장에서 2,000장의 사진들이 조합되어 있다.

다큐 사진가이자 TV 다큐 감독이기도 한 박종우는 두 가지 카메라를 들고 작업한다. 그는 평소 고정된 삼각대 위에 촬영중인 TV 영상을 촬영하다가 정점의 순간엔 반드시 스틸 사진을 찍는다. 동시에 두 가지 일을 할 순 없지만 사진은 반드시 지금이 아니면 못 찍을 것들이 있기 때문이다. 첨단의 CG와 보정 기술을 누리는 이 시대에도 임병호는 여전히 CG로 안 되는 부분이 있다며 사진은 섬세한 디테일과 사실감을 살리는 장점을 갖고 있다고 했다.

여섯째, 새로운 기술에 도전하라. 카메라는 과학 기술이 만들었다. 시간이 갈수록 새로운 기술이 나오는 것은 당연하다. 영화 포스터 사진가 이전호는 레드라는 초고화소의 카메라로 영상을 찍어 캡처한 이미지를 사진으로 대신한다. 그는 영상과 사진을 동시에 작업하는데 남들보다 시간과 노력, 경비가 훨씬 더 들지만 새로운 기술에 적응해야 남들과 다른 표현이 나온다는 신념이 있다. 임병호는 스티칭 기법을 활용해서 광고사진에 더욱 사실적인 표현 수단으로 활용한다.

매체 환경의 변화에 대해 누구보다 민감한 김보성도 최근엔 틱톡

(TikTok)이나 쇼츠(Shorts) 같은 숏폼 콘텐츠 환경에 맞게 30페이지 패션 화보를 쇼츠 영상처럼 촬영했다. 국내 1세대 광고사진가이자 영화 스틸 사진, 유명 인물들의 초상사진으로도 유명한 김한용도 생전에 거의 모든 카메라를 다 써봤지만 인터뷰를 했던 구순의 나이엔 스마트폰으로 사진을 찍는다고 했다. 디지털 카메라나 스마트폰으로 사진을 찍는 시대에 대해 그는 "(필름 사진을) 아쉬워도 말고 고민하지도 말라"면서 시대의 첨단기술을 누리고 마음껏 활용하라고 했다.

마지막으로 이 책에 소개된 사진가들은 모두 부단한 노력으로 사진을 찍는다. 우연히 찍은 사진으로 시작해서 작업을 완성했다고 말한 사진가는 아무도 없었다. 잘 되지 않을 것이라는 주변의 회의적 눈길과 경제적 불안, 지루함과 육체적인 고통과 싸웠다. 하지만 사진가들은 언젠가 나의 사진이 사람들에게 보여지고 알려질 것이라는 믿음이 있었다.

원성원은 불안을 이기고 끝까지 가는 건 자신의 작업을 알아주는 누군가가 있을 거라는 믿음 때문이라고 했다. 일본에서 활동하는 양승우는 노숙자를 찍기 위해 함께 거리에서 먹고 자면서 노숙한다. 그는 도쿄 환락가의 술집을 찍기 위해 두 달간 아르바이트를 해서 딱 한 장을 찍었다. 장남원은 7년 전 멕시코 수중동굴 촬영을 하다 마신 물로 패혈증에 걸려 죽을 뻔했다가 490병의 항생제 링거를 맞고 두 번의 수술 끝에 살았다. 73세의 그는 요즘도 다시 통가 바다로 가서 혹등고래를 찍기 위해 체력을 다지며 준비하고 있다.